月刊
書藝文人畵 法帖시리즈 02 산씨반

散氏盤

研民 裵敬奭 編著

月刊 書藝文人畵

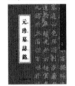

散氏盤에 대하여

이 盤은 대략 周 厲王의 시기인 기원전 850년경으로 추정하고 있으며, 약 2500년간 땅속에 묻혀있다가 淸代의 중엽인 1770년 전후에 陝西省 鳳翔縣에서 출토된것으로 추정하고 있다. 淸의 康熙年間(1662~1722년)에 양주의 徐約齊가 거금을 들여 흡주의 程氏에게서 이를 사들이고, 이것이 다시 양주의 洪氏에게 넘어갔다가, 淸의 院元이 그 그릇의 번각본을 만들어 탁본을 하여 세상에 알려졌다. 1924년 淸의 내무부를 정리하던 중에 養心殿의 창고에 소장되어 있음을 발견하고, 중국의 國民黨이 1948년 臺北으로 이동시에 옮겨져 현대 故官博物院에 소장되어 있다.

散氏盤의 총높이는 21.2㎝, 口涇은 54.7㎝, 깊이는 9.9㎝, 다리높이는 12.33㎝, 손잡이 높이는 9㎝, 손잡이 넓이는 10.33㎝이며 무게는 21.155㎏의 대작이다. 내부의 밑바닥위에 원형정방형으로 글이 새겨져 있으며, 銅의 질이 매우 뛰어나고 화려한 치장을 하고 있다. 내용에 따라서 乙柳鼎, 西宮盤, 散盤등으로 불렸으나, 散氏盤으로 통상 불리고 있다. 全文은 모두 19行이며, 각 行마다 19字씩 새겨져 있는데, 맨끝은 8字이며 重文과 合文을 더해 모두 375字이다.

散氏盤의 주요내용은 당시 散땅을 침략하여 관할하던 矢이라는 나라가 양국의 회담을 통하여 그 지역을 돌려주면서 경계의 위치를 뚜렷이 하였는데 眉라는 땅과 井邑이라는 지역의 경계를 상세히 하였고, 그 현장에 양측이 파견한 관리들의 직책과 이름을 열거하였고, 맨끝에는 특히 중앙정부에서 天子가 파견한 사신인 仲農이라는 관리가 교섭업무를 통제 관리하여 증인을 서서 기록으로 남긴 것이다. 여기에는 서약을 하게된 경위와 침략의 원인등은 뚜렷이 기록되어 있지는 않아, 天子의 명령으로 추정되며 이 약정을 어길때에는 토지가격에 따른 배상문제를 뚜렷이 거론도 하고 있다. 이때, 이미 중앙 정부의 통제가 확립되어가던 시기로 볼수 있는데, 이것은 소위 문서계약의 권리증서로의 성격이 짙은 기록물이다. 西周시대의 土地제도 연구에 중요한 사료이기도 하다.

金文의 字形의 특징은 둥근형태로 넓적하고, 평평하며 형세는 기울어져 있는데 고색이 창연하면서도 생동감이 넘친다. 비교적 일정한 규칙과 형식으로 자형은 단아하면서도 온후한 느낌으로 美的형식도 탁월하다. 다소 不明字가 있으나 문맥을 이해하는데도 큰 문제가 없다. 文字의 변천과정을 이해하는데도 중요한 단서가 되고 있다. 周代의 여러가지 계약문제, 관직, 정치상황 등을 엿볼수 있는 좋은 기록이다. 毛公鼎, 大盂鼎, 虢季子白盤과 더불어 4大 國寶로 최고의 걸작으로 꼽히며 반드시 공부해 볼만한 중요한 자료이다.

目 次

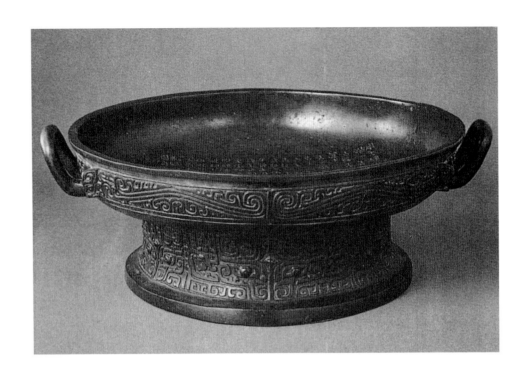

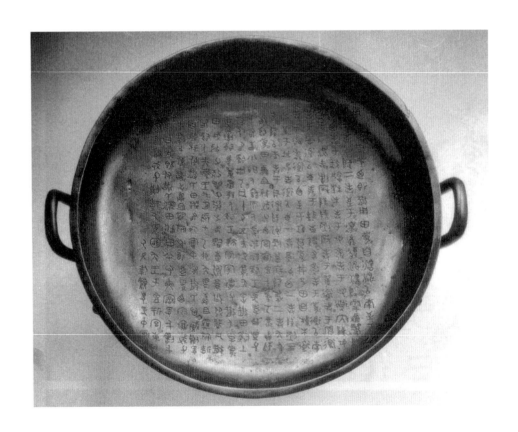

散氏盤 擴大 全文

用 쓸 용
※「以」「因」의 ~으
로 인하여의 뜻
으로 쓰임.
矢 不明字
※지명이름으로 보
임. 해석이 매우
다양한데 「矢」(
머리기울 녈)로
대다수 해석하고
있다.
戲
※「撲」의 通假字로
치다. 침략하다
는 뜻
散 흩어질 산
邑 고을 읍

迺 이에 내

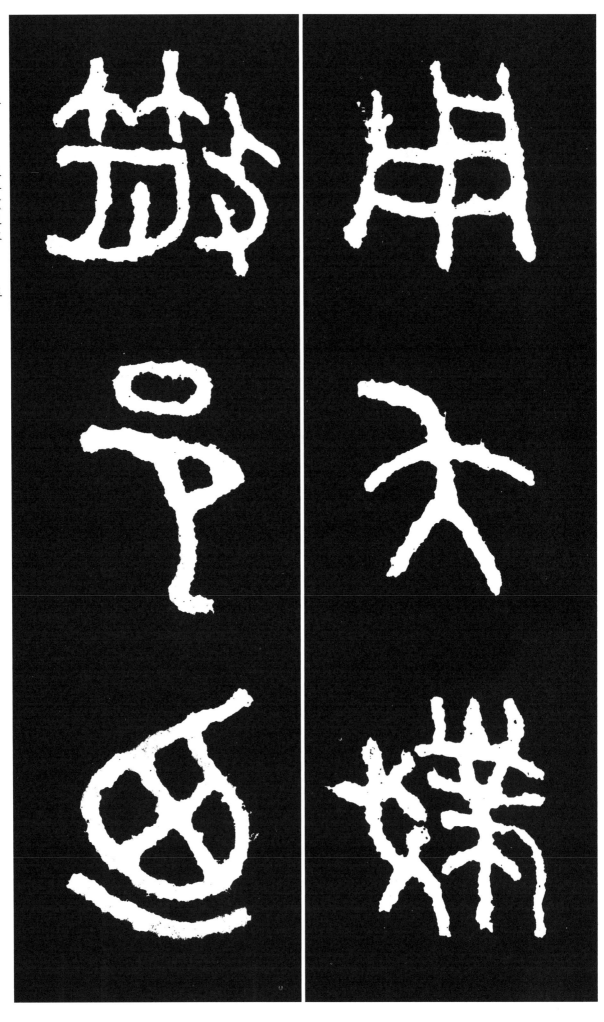

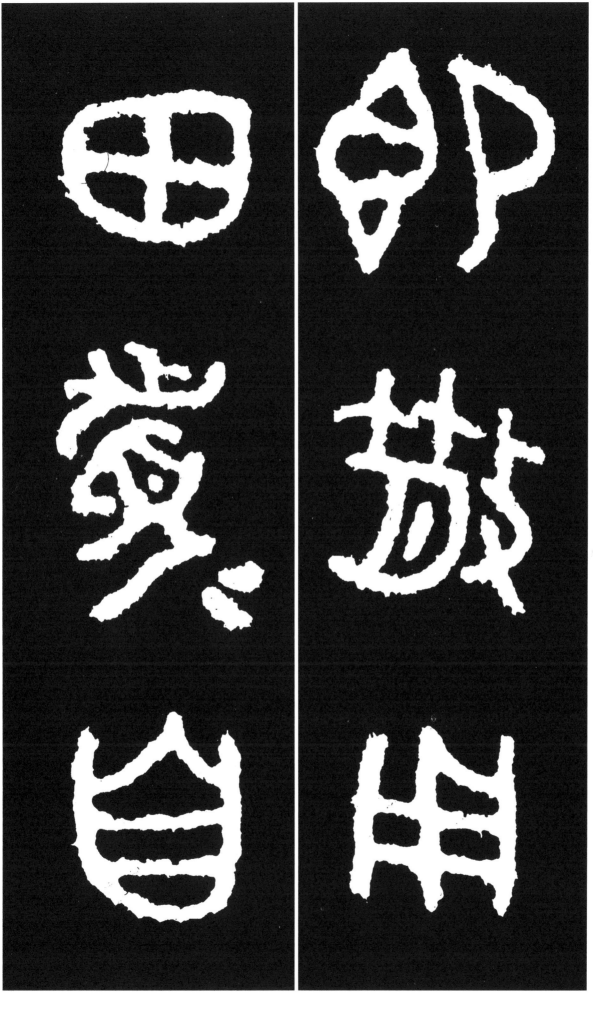

卽 이제 즉
※여기서는 반환
하다는 뜻
散 흩어질 산
用 쓸 용
田 밭 전

𩏶
※「眉」(미)의 古文
으로 눈썹의 뜻
이나 여기서는
'田界'의 의미로
씀. 끝부분의 두
점은 중첩부호
가 아님.

自 부터 자

濾 물이름 헌
※「瀗」(헌)의 初文
涉 물건널 섭
以 써 이
南 남녘 남
至 이를 지
于 어조사 우

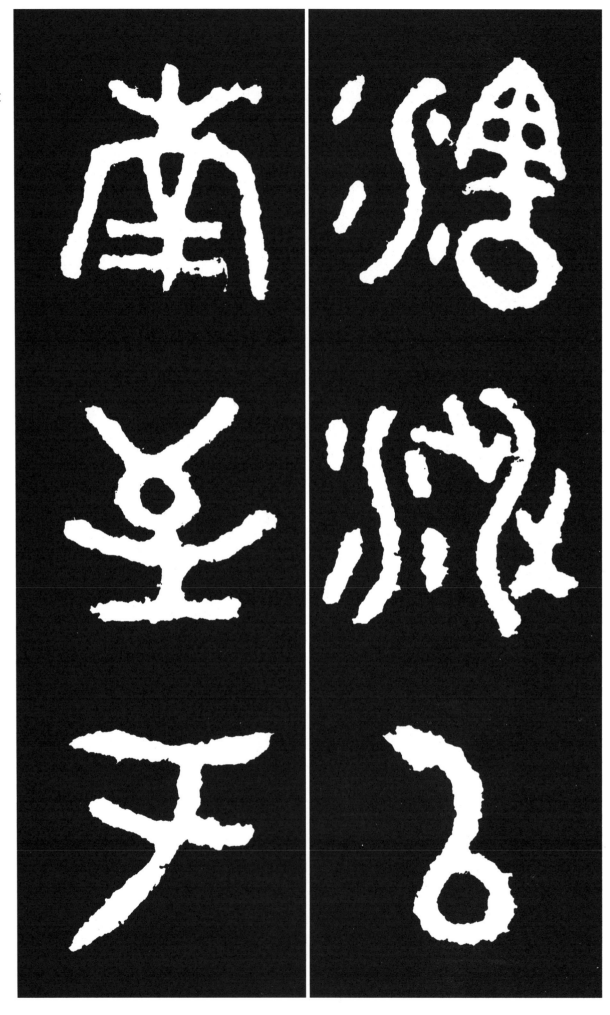

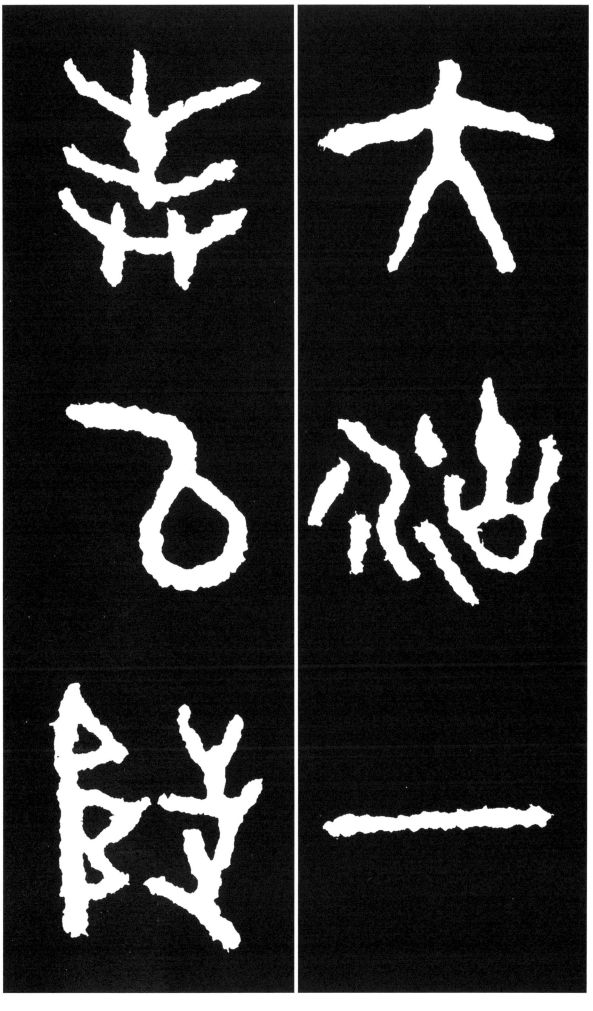

大 큰대
沽 물이름 고

一 한 일
封 경계 봉
※「封」의 異體로
경계를 뜻함

以 써 이
陟 오를 척

二 두이
封 경계 봉
※「封」의 異體로
경계를 뜻함
至 이를지
于 어조사 우
邊 변방변
柳 버들류

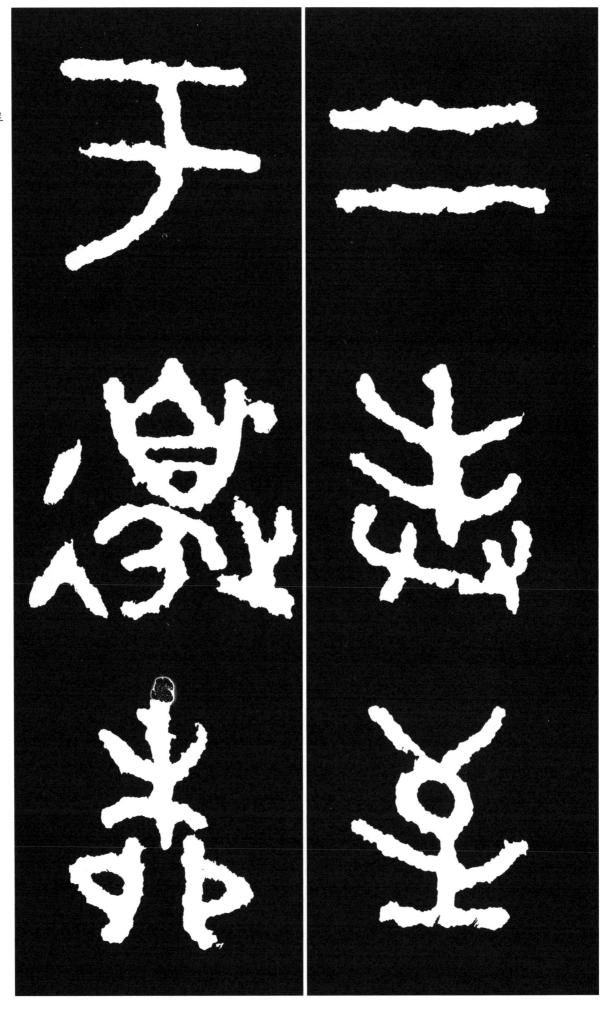

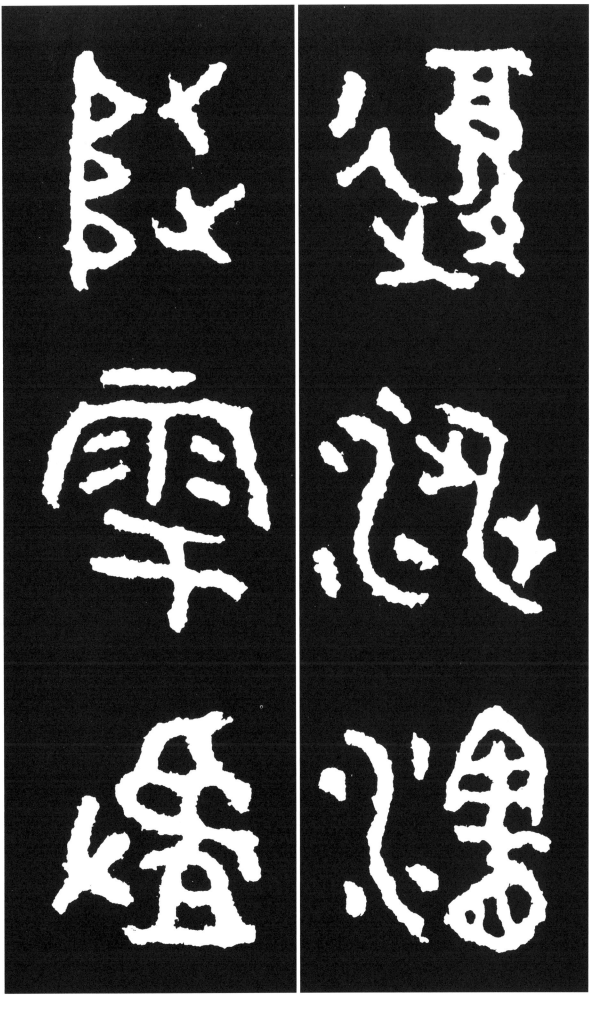

復 다시 부
※「復」(부)의 初文
으로 다시의 뜻

涉 물건널 섭
瀗 물이름 헌
※「瀗」(헌)의 初文

陟 오를 척
雩 기우제 우
※「越」의 의미로
경과하다는 뜻.
且
※「俎」「遭」(조)의
通假字로 가다
는 뜻

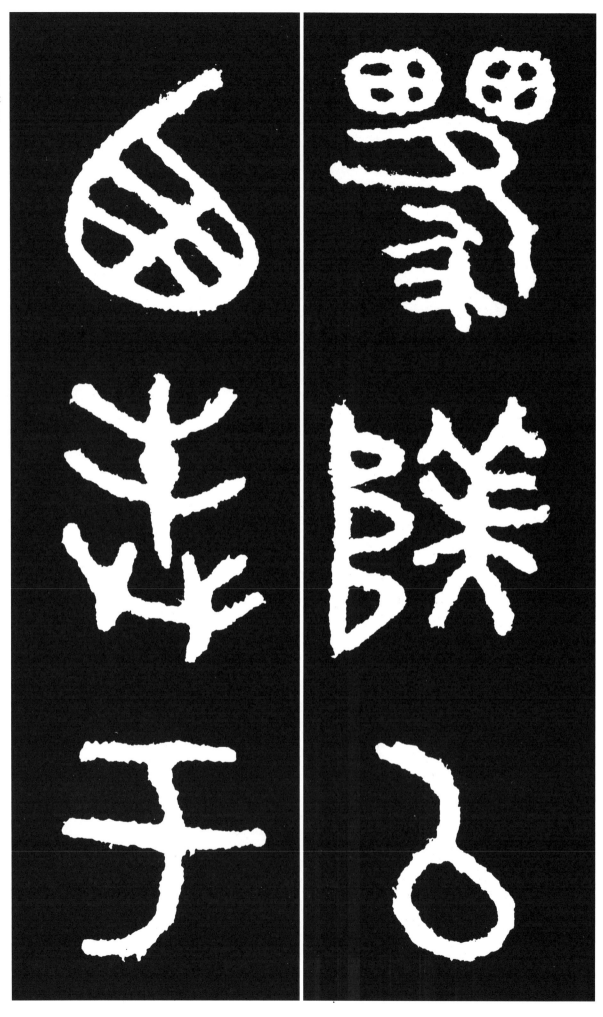

鼍 넓은들판 원
※「邍」(원)의 古字
　로 넓은벌판의
　뜻
陕 不明字

以 써 이
西 서녘 서

弄 경계 봉
※「封」의 異體字
于 어조사 우

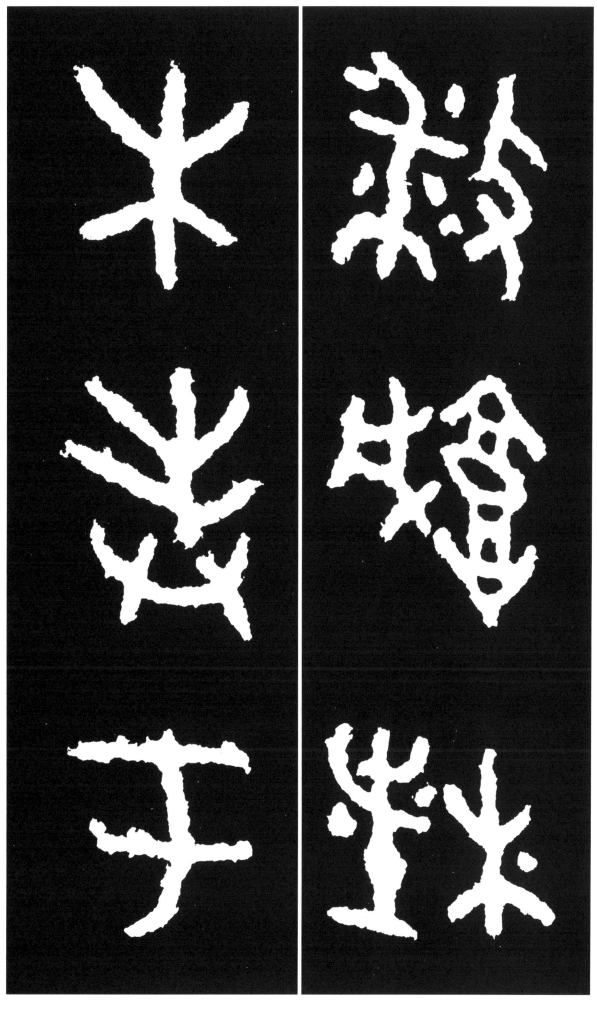

敤
※「播」(파)의 古文
　으로 뿌리다는
　뜻
諴 재 성
※「城」(성)의 古文

楮 닥나무 저
木 나무 목

弄 경계 봉

※「封」의 異體字
于 어조사 우

芻 꼴 추
※「若」의 의미로도
 해석하기도 함.
逨 올 래
※「來」와 「逨」의 형
 태 는 古文에서
 같 이 쓰임.
封 경계 봉

※「封」의 異體字
于 어조사 우
芻 꼴 추
衜 길 도
※「道」의 古文임

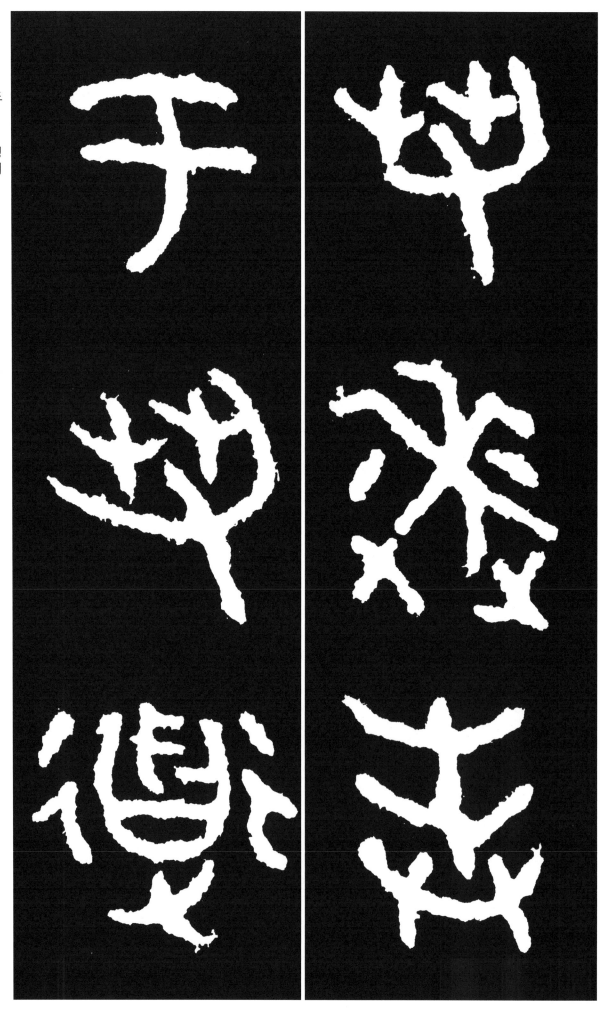

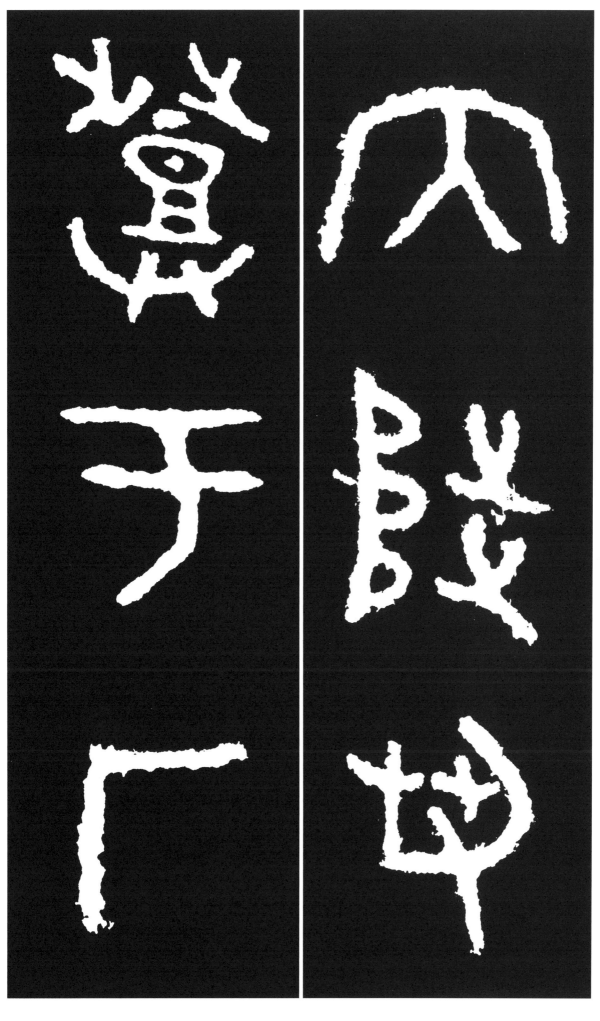

內 안 내
陟 오를 척
芻 꼴 추
奞 오를 등
※「登」(등)의 初文
임
于 어조사 우
厂 엄호
※「岸」(안)의 初文
으로 언덕, 기슭
의 뜻

淵 못 연
※「泉」(천)의 異體
字로 해석한 곳
도 있음.

弄 경계 봉

※「封」의 異體字

劏
※「諸」(제)의 通假
字로 모두의 뜻

庌
※「杆」(간)의 通假
字로 산뽕나무
간의 뜻.「柝」(쪼
갤 탁)으로도 해
석함.

陕 不明字

陵 언덕 릉
※끝부분의 두점
은 중첩의 표시
가 아님.

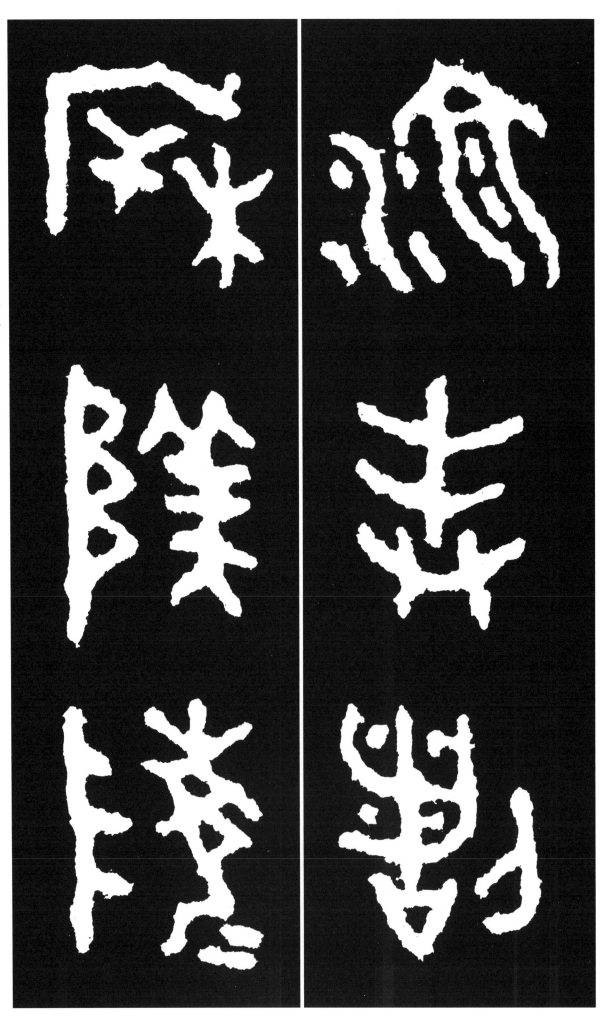

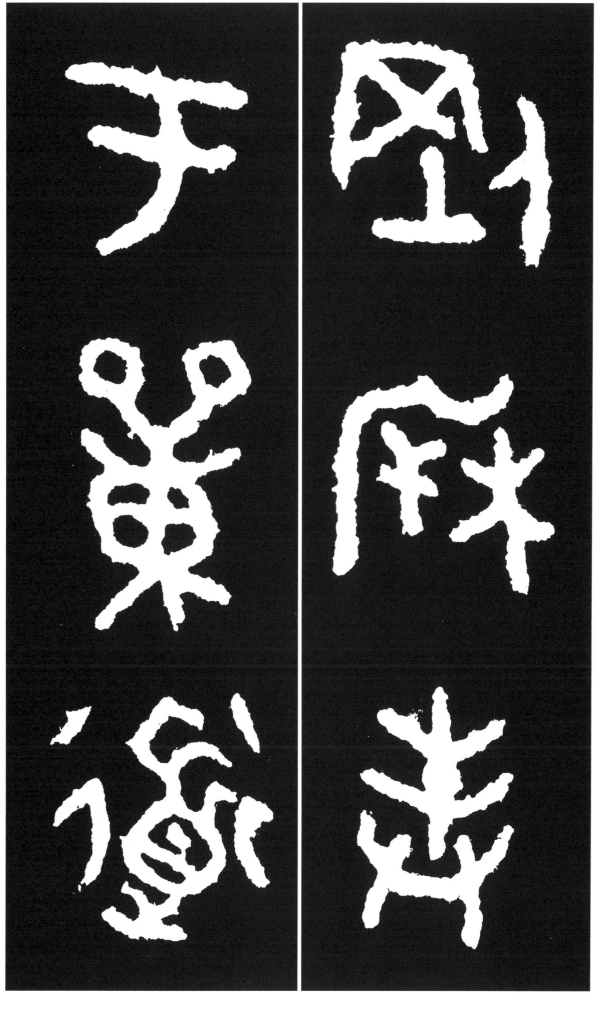

剛 군셀 강
※「岡」의 通假字로
　산언덕의 뜻으
　로 쓰임.
庈
※「杆」(간)의 通假
　字로 산뽕나무
　간의 뜻.「柝」(쪼
　갤 탁)으로도 해
　석함.
弄 경계 봉

※「封」의 異體字

于 어조사 우
鼉 홀로 단
※「單」의 古體
衛 길 도
※「道」의 古文임

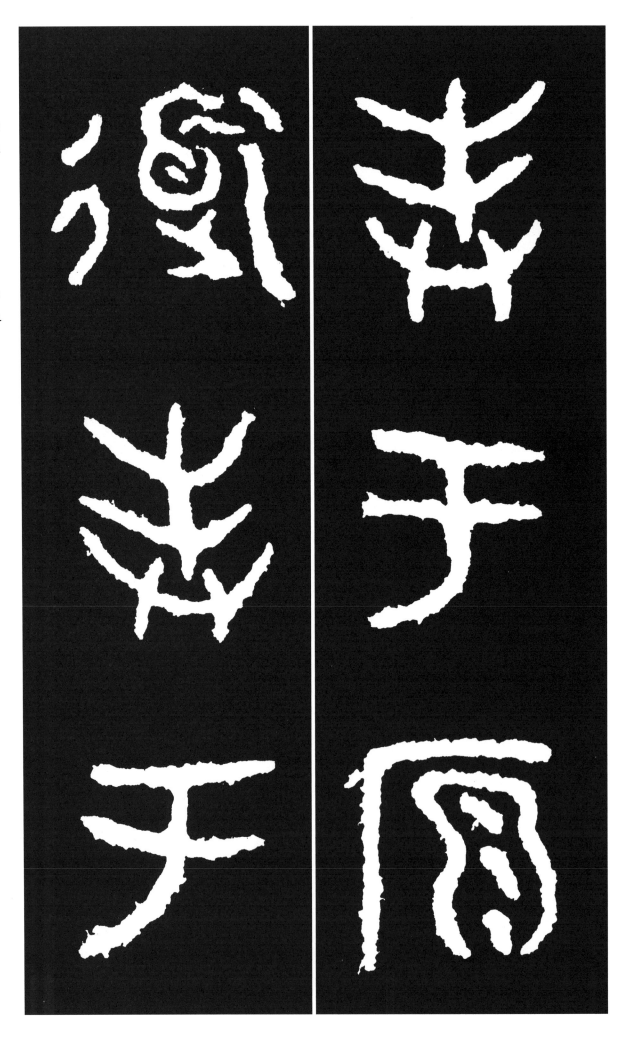

弄 경계 봉
※「封」의 異體字
于 어조사 우
原 근원 원
衙 길 도
※「道」의 古文

弄 경계 봉
※「封」의 異體字
于 어조사 우

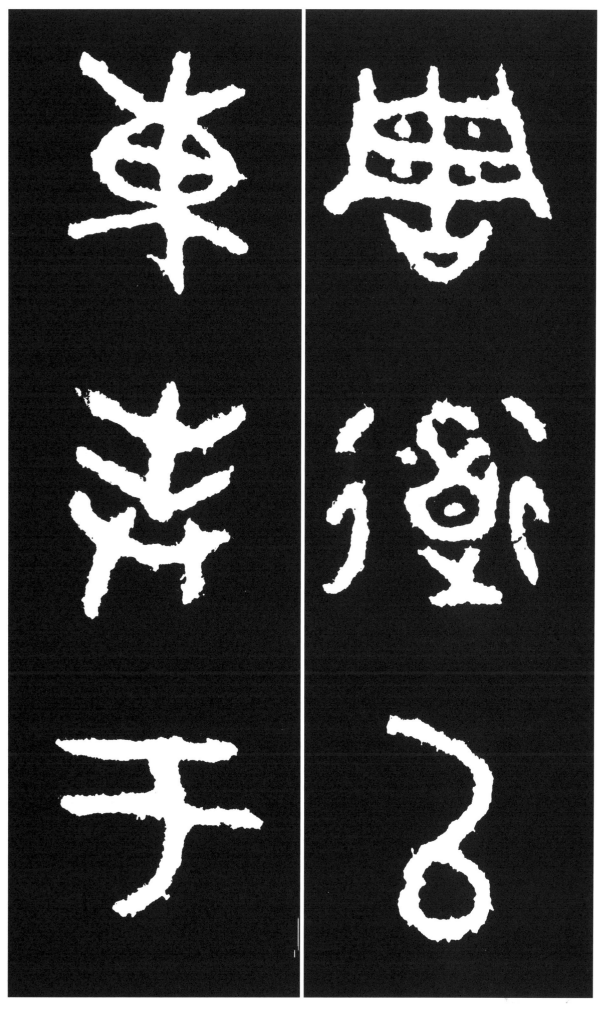

周 두루 주
衝 길 도
※「道」의 古字

以 써 이
東 동녘 동

弄 경계 봉
※「封」의 異體字
于 어조사 우

羍 不明字
※「𥼶」(쟁기끝 시)
라도고 하나 대
다수가 不明으
로 보고 있음.

東 동녁 동

彊
※「疆」(강)의 通假
字로 경계, 지역
의 뜻

右 오른 우

還 돌 환

弄 경계 봉

※「封」의 異體字

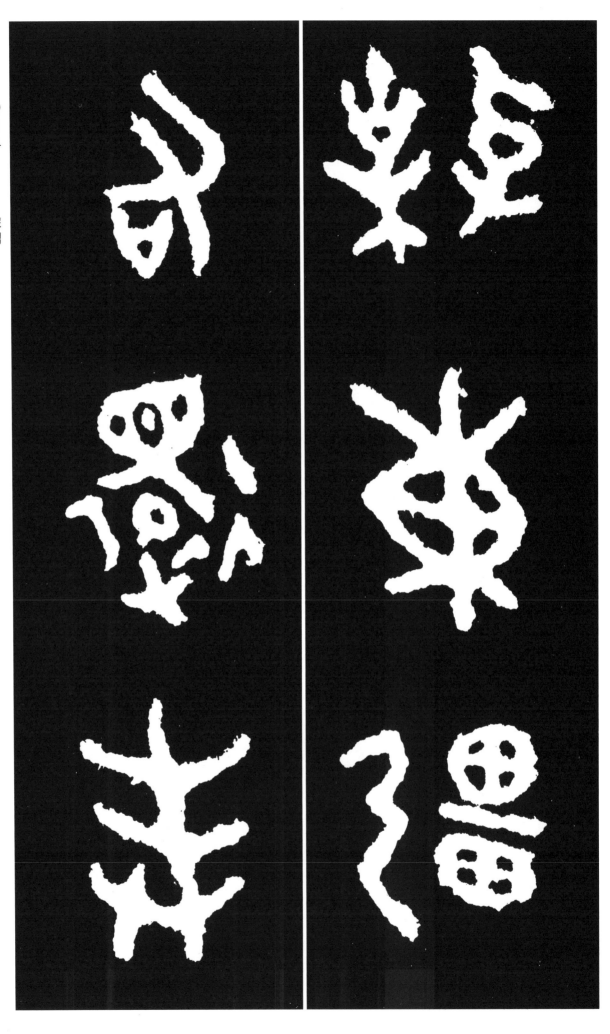

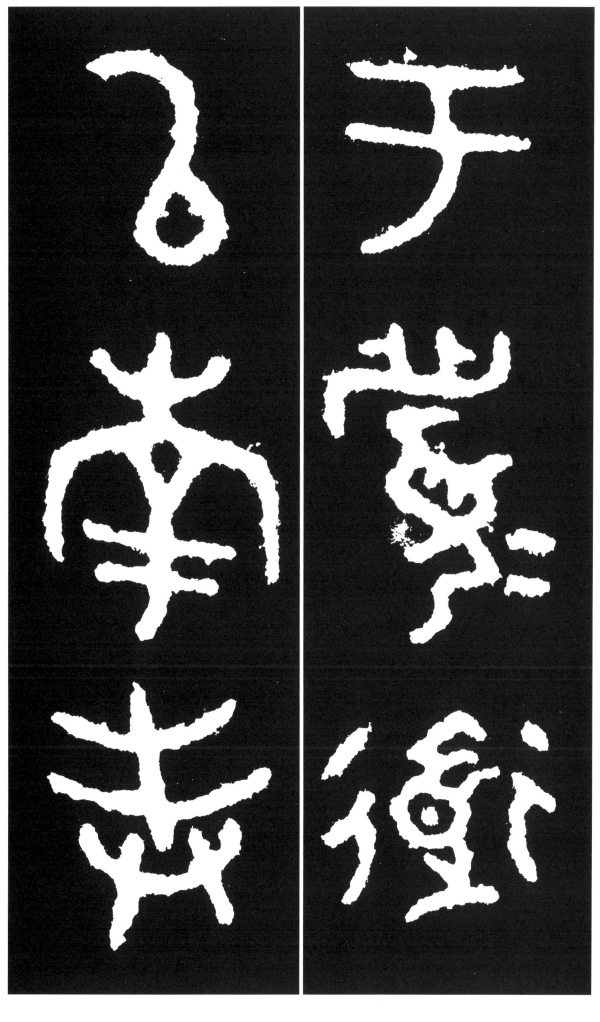

于 어조사 우

賹
※「眉」(미)의 古文
　으로 눈썹의 뜻

衙 길 도
※「道」의 古字

以 써 이
南 남녘 남

弄 경계 봉

※「封」의 異體字

于 어조사 우
繕 不明字
※「釺」(산이름 천)
「繍」등의 해석
을 하나 불명함.
犇 不明字
※「來」의 古文.
「迷」(이를 래)의
뜻으로 같이 씀.
銜 길 도
※「道」의 古字임.

以 써 이
西 서녘 서

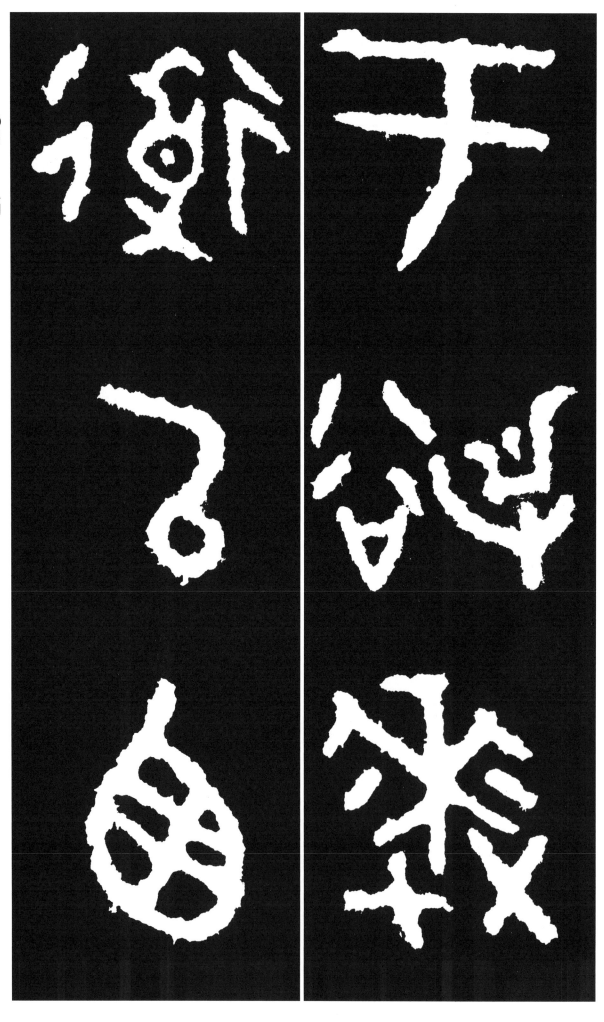

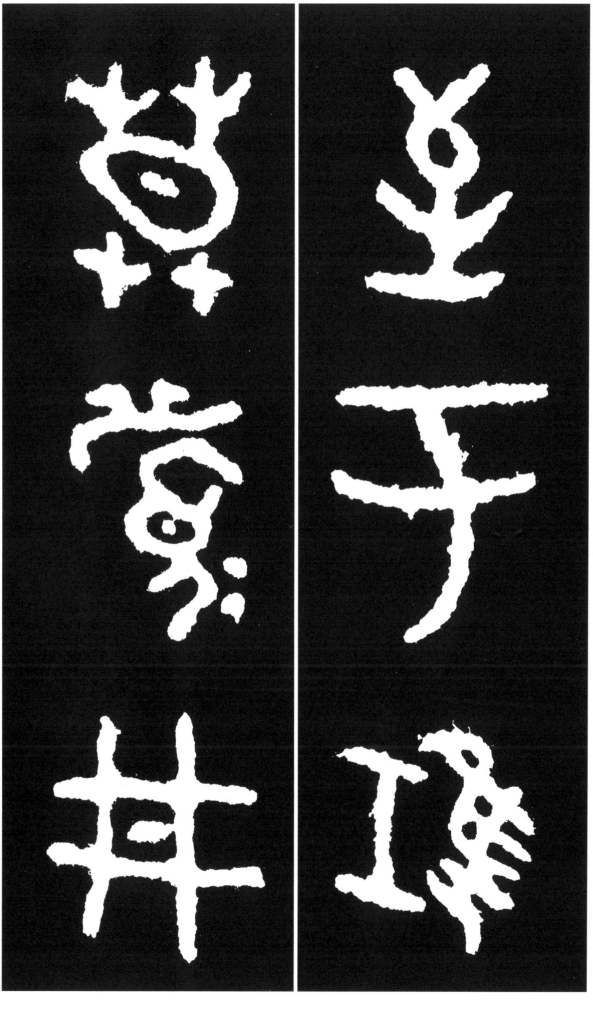

至 이를 지
于 어조사 우
㠪
※「鴻」(홍)의 古體
로 크다는 뜻
莫 말 막
※「墓」(묘)의 通假
字로 묘지의 뜻
으로 쓰임. 「暮」(
저물 모)의 뜻으
로도 씀.

𡹅
※「眉」(미)의 古文
으로 눈썹의 뜻
井 우물 정

邑 고을읍
田 밭전

自 부터 자
根 뱃널 랑
木 나무 목
衞 길 도
※「道」의 古字.

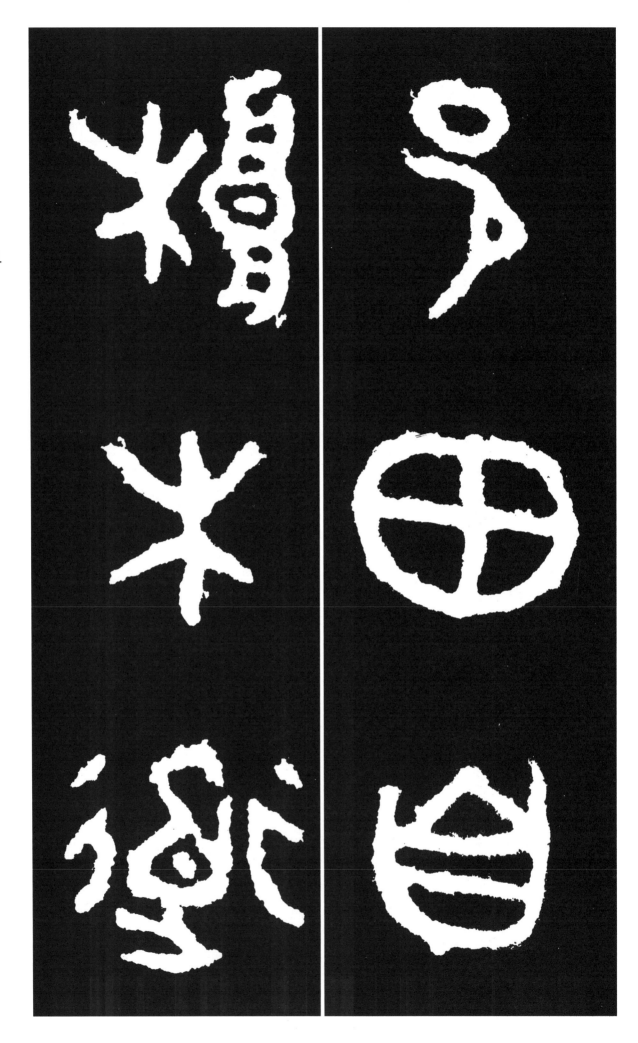

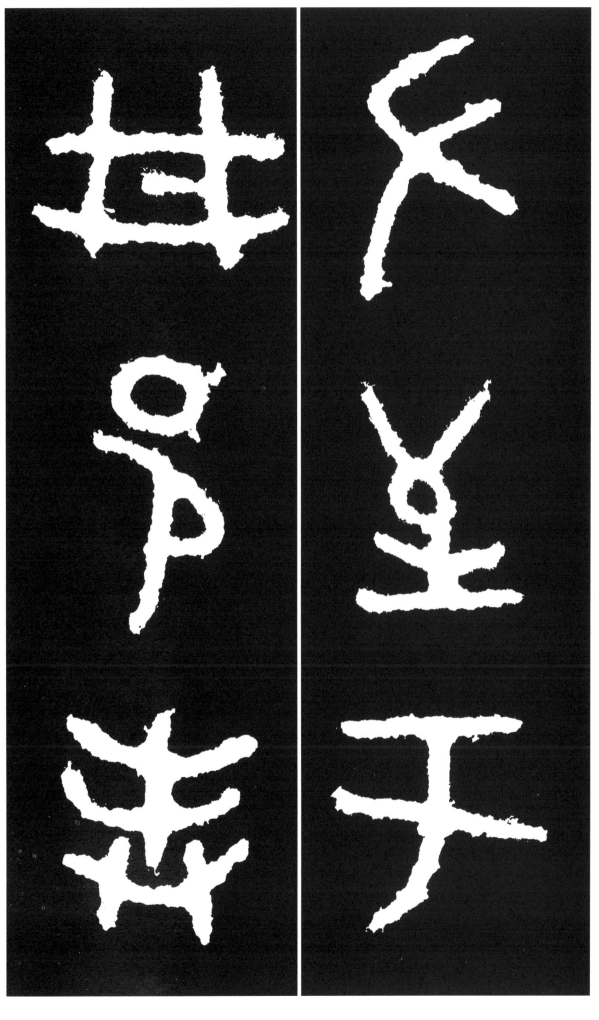

左 왼좌
至 이를지
于 어조사 우
井 우물정
邑 고을읍

封 경계 봉

※「封」의 異體字

衝 길 도
※「道」의 古字.

以 써 이
東 동녘 동

一 한 일
弄 경계 봉
※「封」의 異體字

還 돌 환

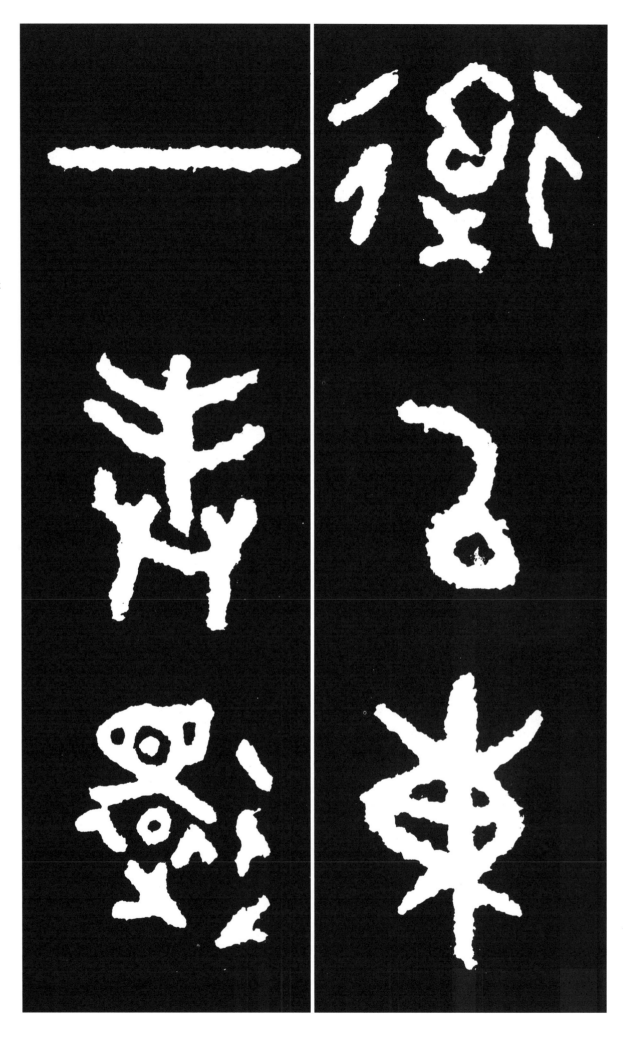

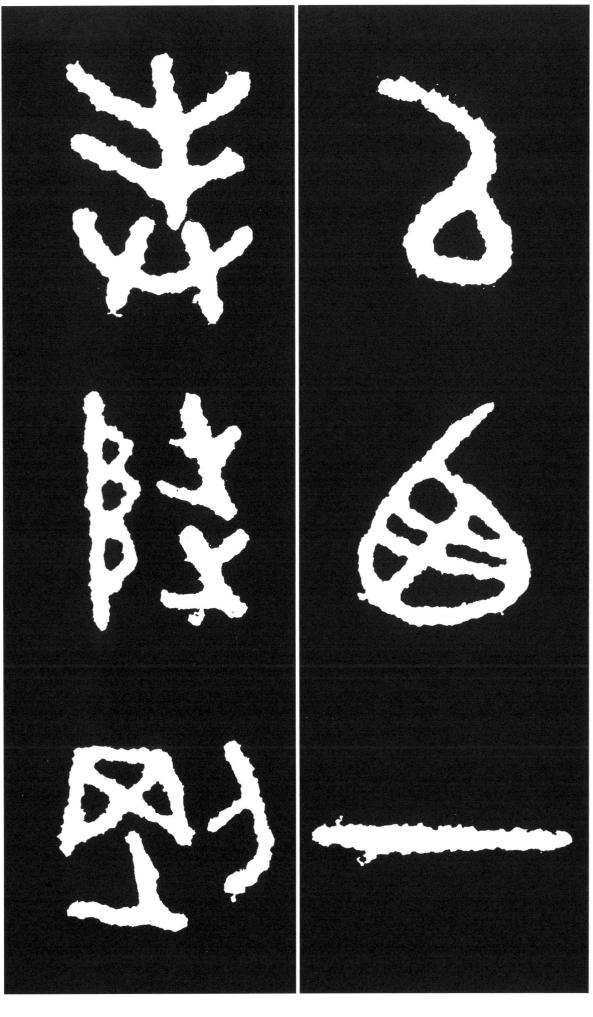

以 써 이
西 서녘 서

一 한 일
弄 경계 봉
※「封」의 異體字

陟 오를 척
剛 굳셀 강
※「岡」(강)의 通假
　字로 산언덕의
　뜻

三 석 삼
弄 경계 봉
※「封」의 異體字

降 내릴 강
以 써 이
南 남녘 남

弄 경계 봉
※「封」의 異體字

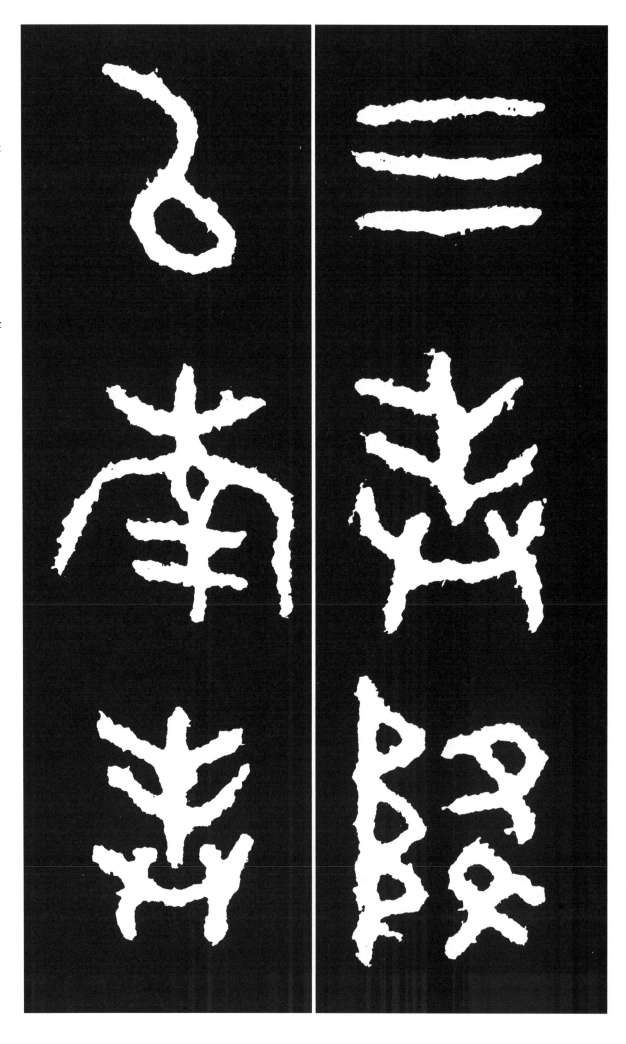

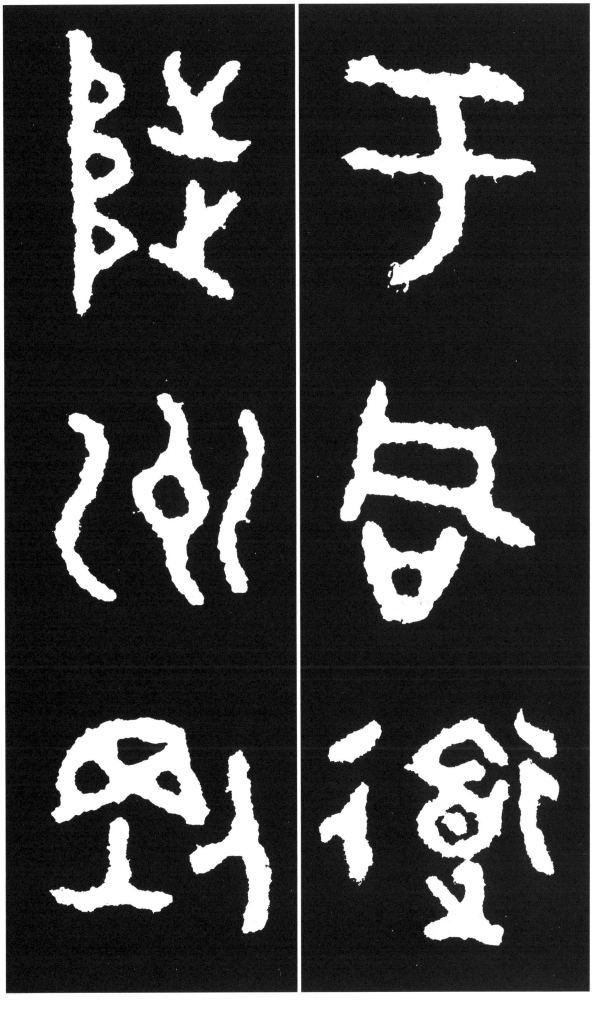

于 어조사 우
同 같을 동
衢 길 도
※「道」의 古字.

陟 오를 척
州 고을 주
剛 굳셀 강
※「岡」(강)의 通假
　字로 산언덕의
　뜻

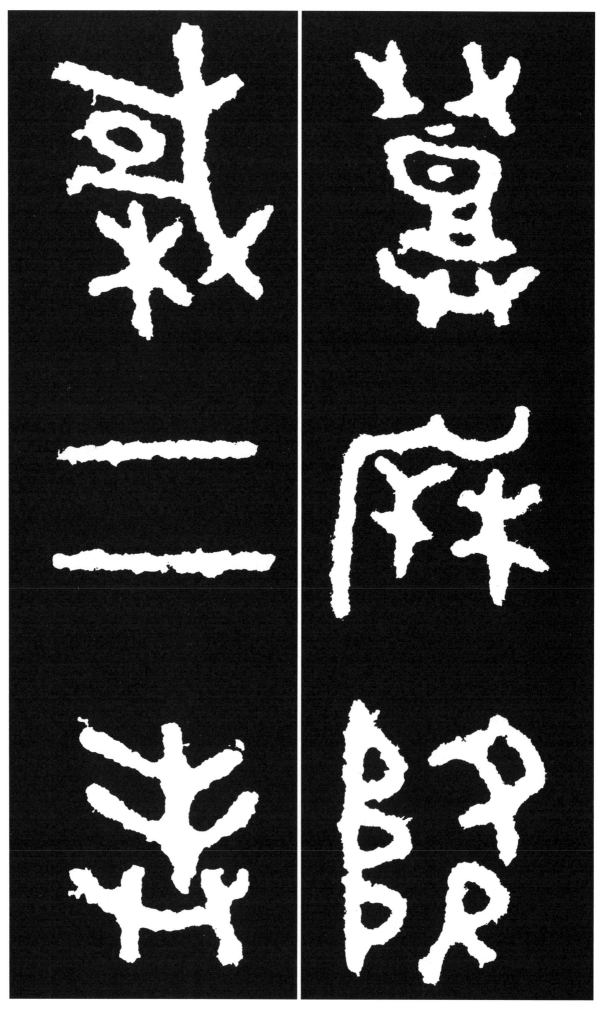

癶 오를 등
※「登」(등)의 初文

麻
※「杆」(간)의 通假
字로 산뽕나무
의 뜻

降 내릴 강

棫 참나무 역

二 두 이

寽 경계 봉
※「封」의 異體字

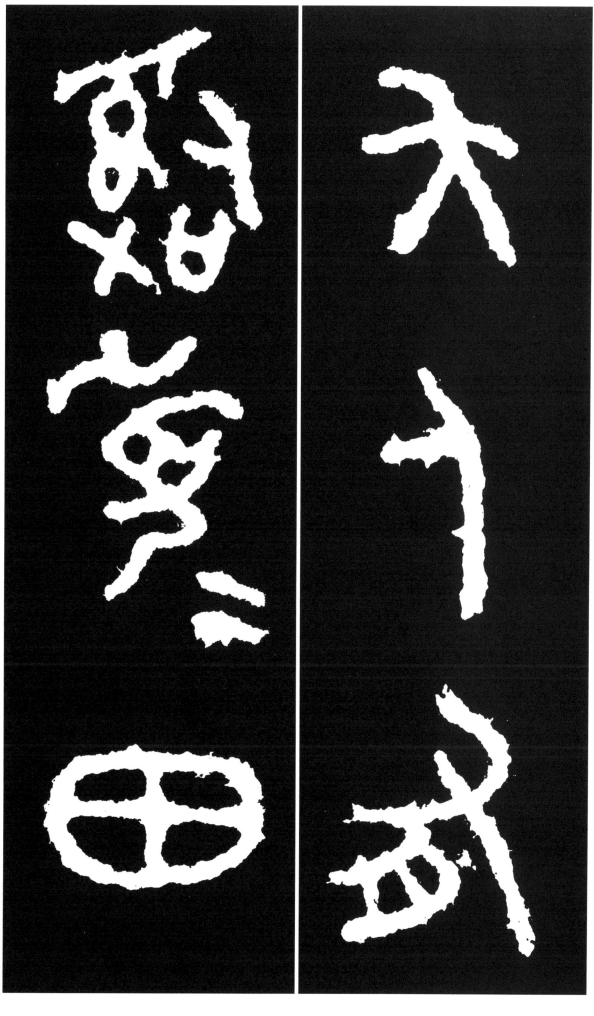

矢 不明字
※해석이 다양하나
「矢」(머리기울
녈)로 대다수 해
석하고 있음.
人 사람 인
有 있을 유
嗣
※「司」(사)의 通假
字로 맡다, 관리
하다는 뜻
𧖧
※「眉」(미)의 古文
田 밭 전

鮮 고울 선
且 또 차

敽
※「微」(미)의 初文

武 호반 무
父 아비 부

西 서녁 서

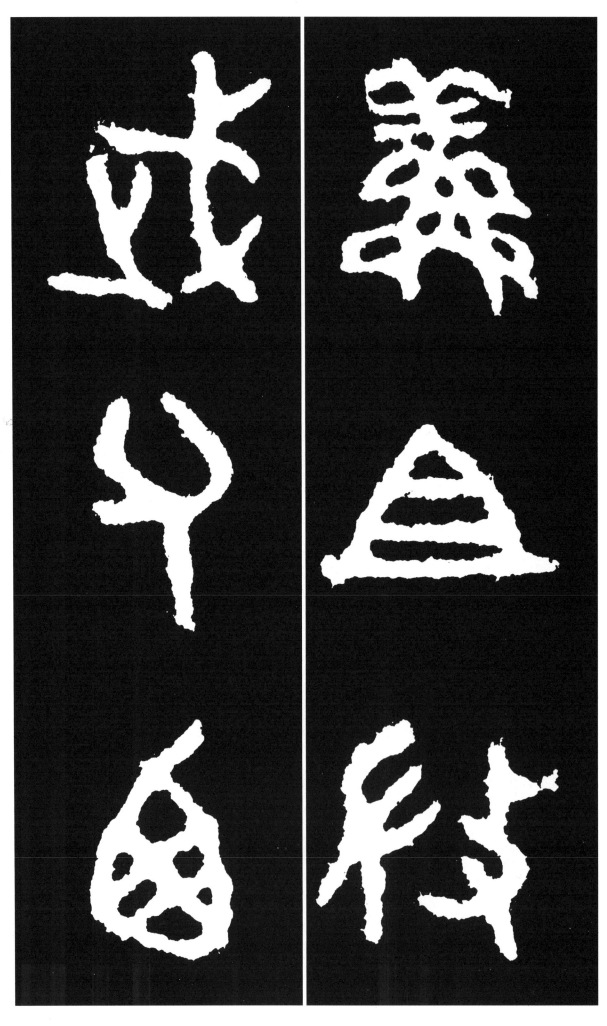

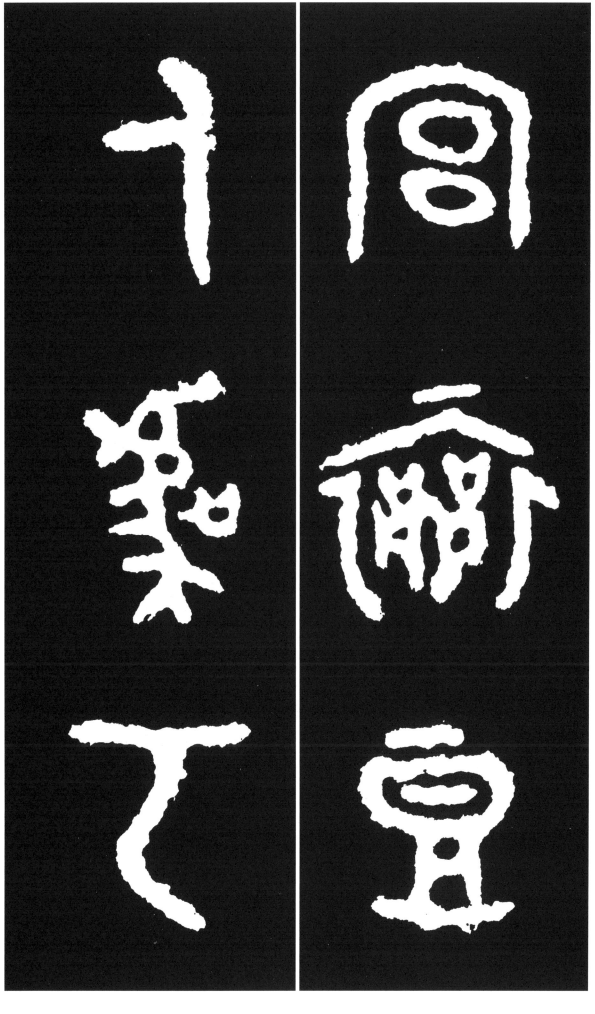

宮 궁궐 궁
襄 不明字
※「襄」,「禘」등으
　로 해석하기도
　함.

豆 콩 두
人 사람 인
虞 염려 우
丂 공교할 교
※「巧」의 古文이나
　「呵」로도 읽음.

録 새길 록

貞 곧을 정

師 스승 사
氏 성씨 씨
右 오른 우
省 줄일 생
（살필 성）

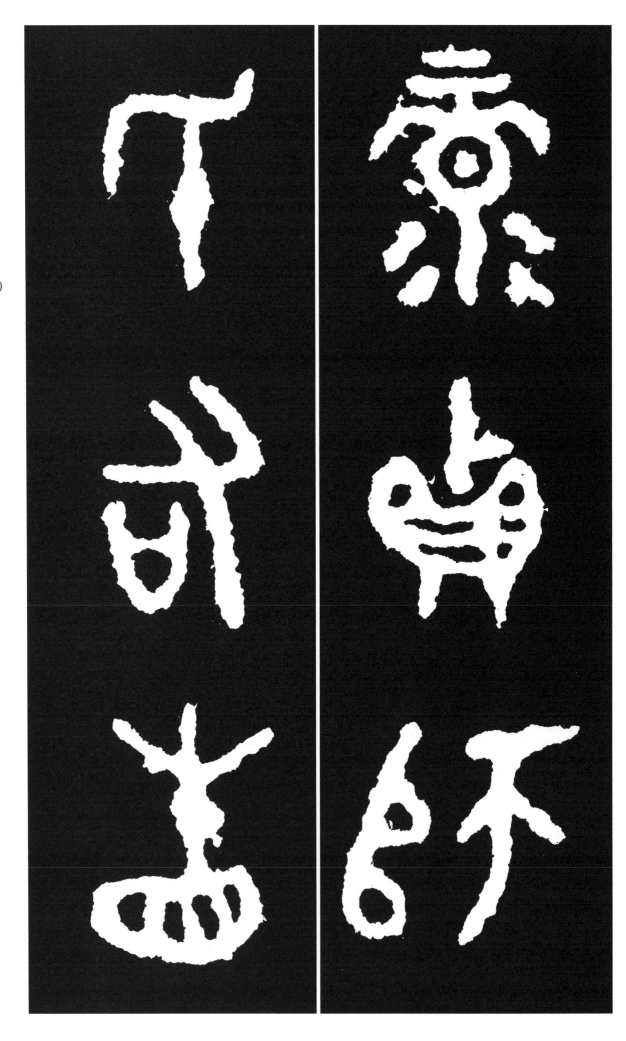

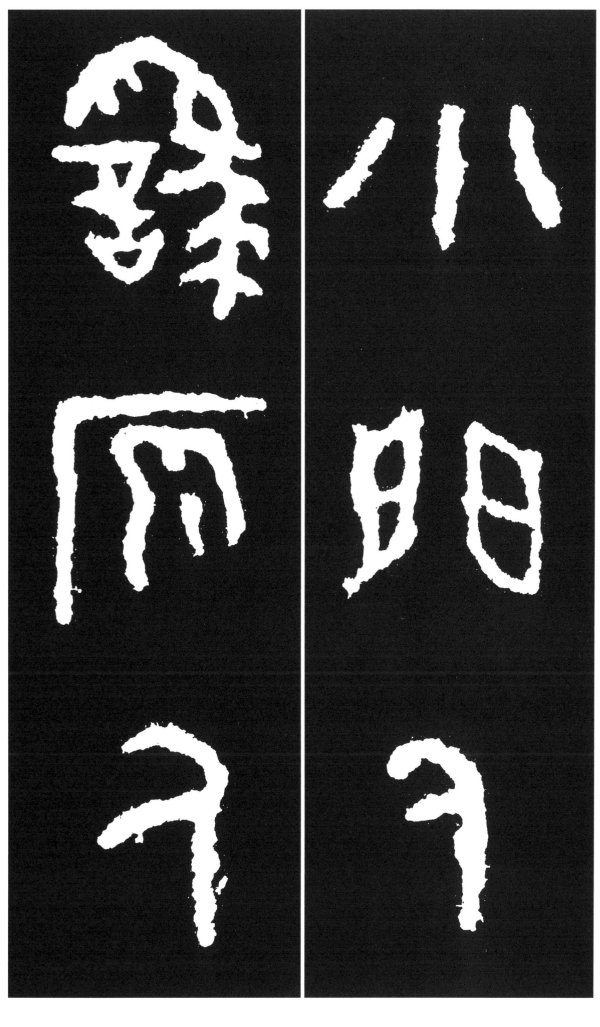

小 작을 소
門 문 문
人 사람 인
譌 거짓말 와

原 근원 원
人 사람 인

虞 염려 우
芿 새싹날 잉

淮 물이름 회

嗣
※「司」(사)의 通假
字로 맡다, 관리
하다는 뜻
工 장인 공
※漢代 관직명이
쪼으로 바뀜
虎 범호

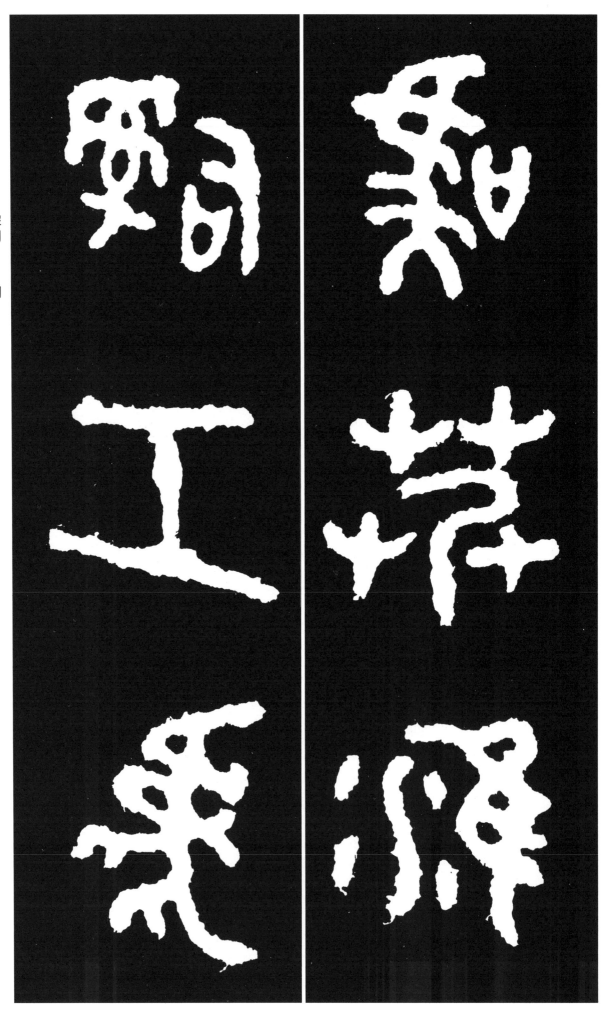

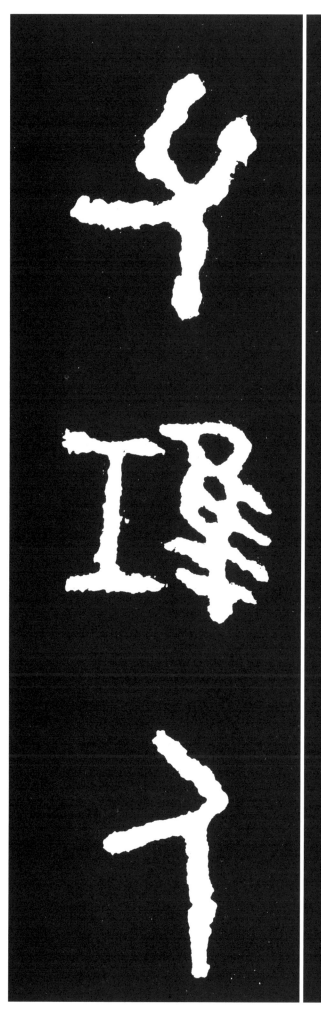

孝 효도 효
※「孝」(효)로 換讀

龠 피리 약
※「龠」(약)의 古文
임

豊 풍성할 풍
父 아비 부

雈 큰기러기홍
※「鴻」(홍)의 通假
字임

人 사람 인

有 있을유
嗣
※「司」(사)의 通假
字로 맡다, 다스
리다.
刑 형벌형

丂 공교할교
※「巧」의 古文「丂」
「考」로도 환독함
.

凡 무릇범
十 열십

又 또우
※「有」의 通假字임
五 다섯 오
夫 사내 부
正 정할 정
※「定」의 뜻으로
　쓰임.

𥈟
※「眉」(미)의 初文

矢 不明字

舍 줄 사
散 흩어질 산
田 밭 전

嗣
※「司」(사)의 通假
　字로 맡다, 관리
　하다.
土 흙 토
※漢代에 徒로 바뀜
𦫫 不明字
※「逆」의 머릿부분
　의 屰으로 보아
　「逆」으로도 추정
　함.

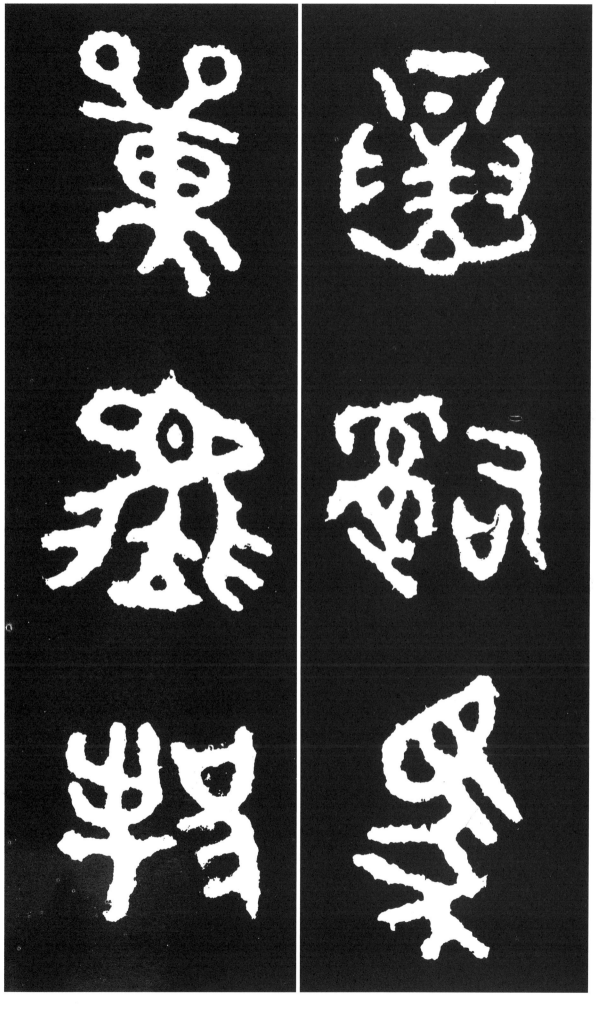

嗣 不明字

嗣
※「司」(사)의 通假
字로 맡다, 관리
하다.

馬 말 마

單 홀로 단
※「單」의 古體

畢 不明字

暢 不明字
※「況」, 「軓」으로
도 해석

人 사람 인
嗣
※「司」(사)의 通假
　字로 맡다, 관리
　하다.
工 장인 공
※漢代에 관직인 호
　으로 바뀜
騬 不明字
君 임금 군

宰 재상 재

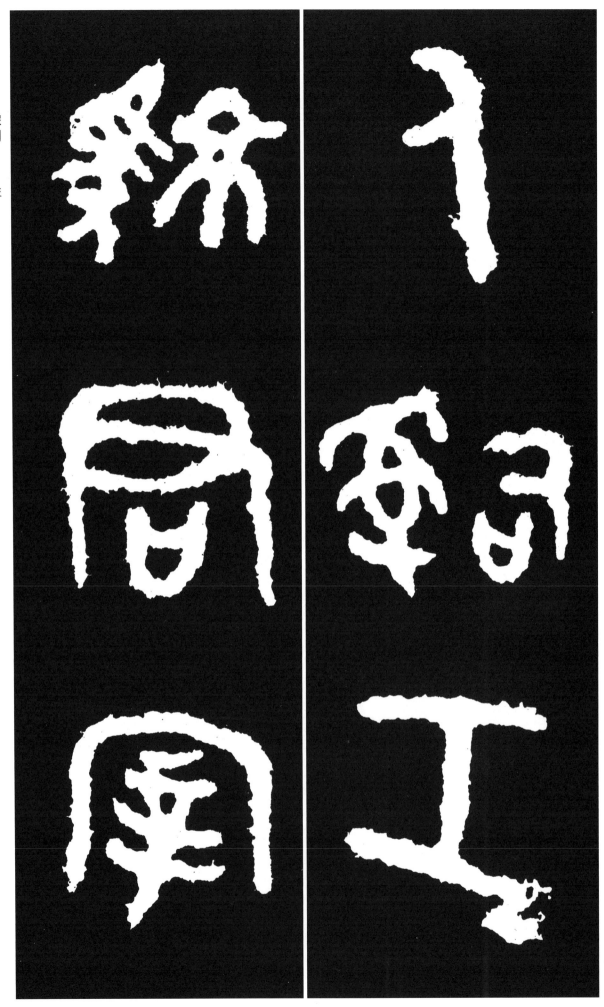

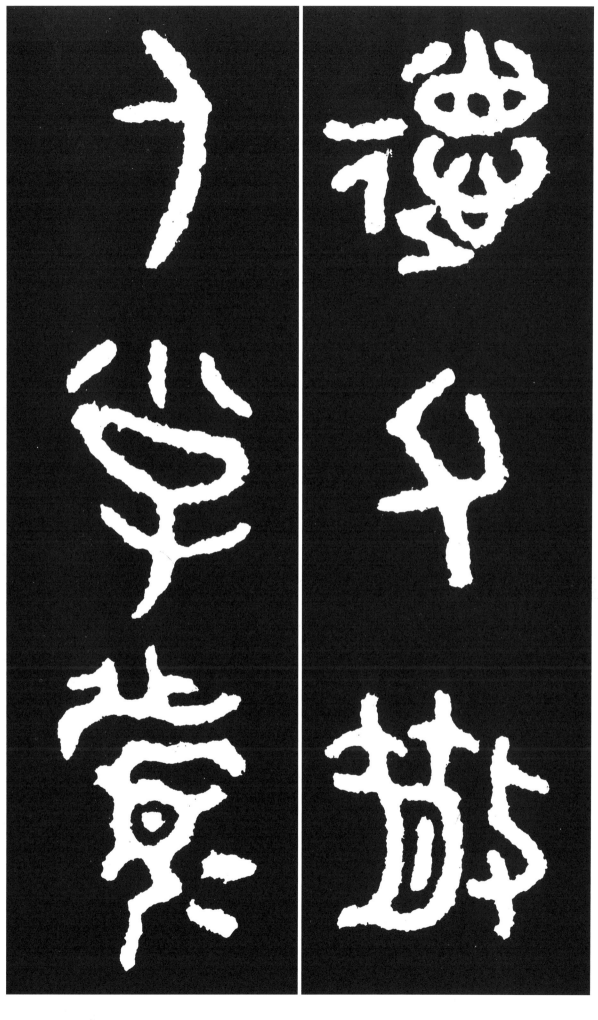

悳 덕 덕
※「德」(덕)의 古文
父 사내 부

散 흩어질 산
人 사람 인
小 작을 소
子 아들 자
※두 글자 합자임
𧵒
※「眉」(미)의 古文

田 밭 전
戎 군사 융

散
※「微」(미)의 初文
父 아비 부

教 가르칠 교
枈
　※「枈」(가래삽
구)의 古字

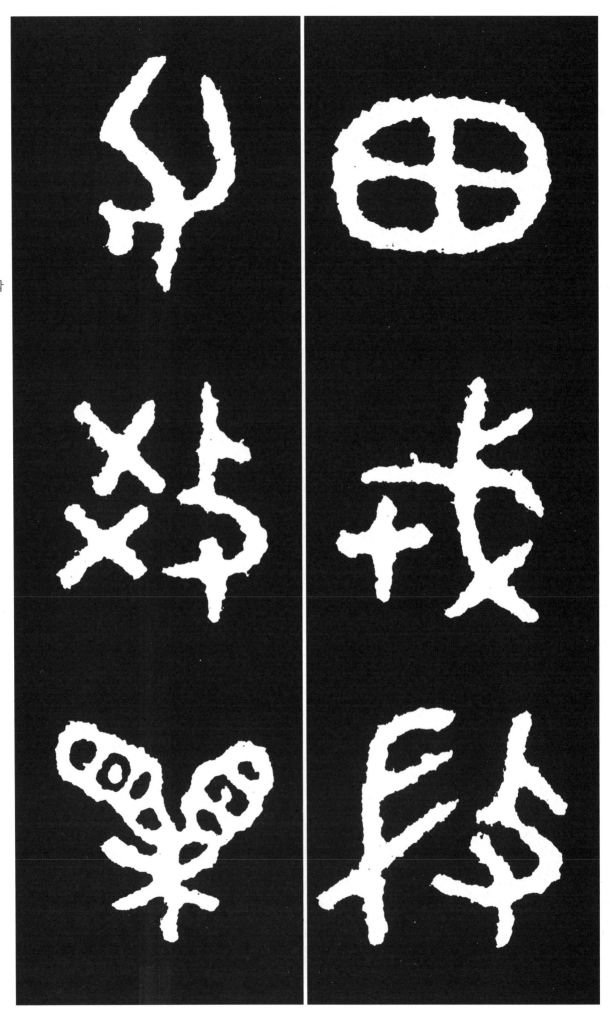

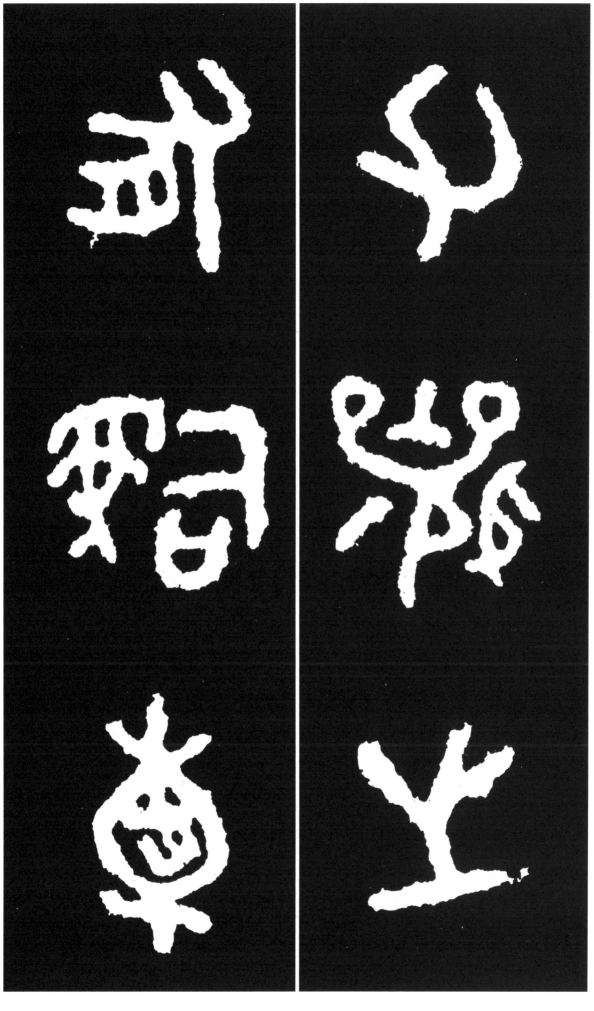

父 아비 부

襄 도울 양
之 갈 지
有 있을 유
嗣
※「司」(사)의 通假
　 字로 맡다, 관리
　 하다.
嘦 아가리벌릴 표

州 고을 주
京 서울 경

悠 잠깐 숙
從 따를 종
鬲 不明字
※「鬲」나「䨶」로
　추정함

凡 무릇 범

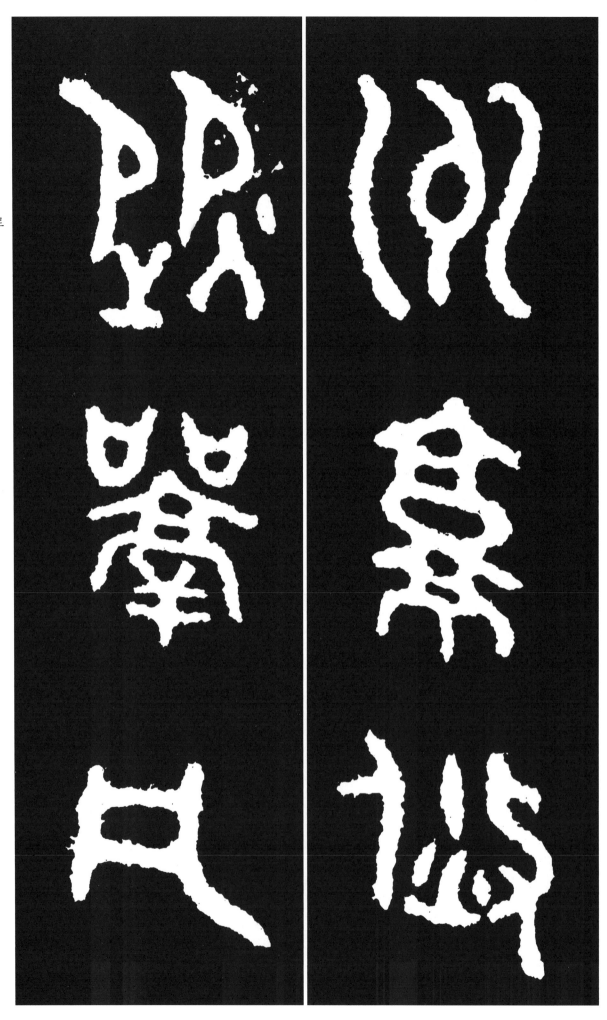

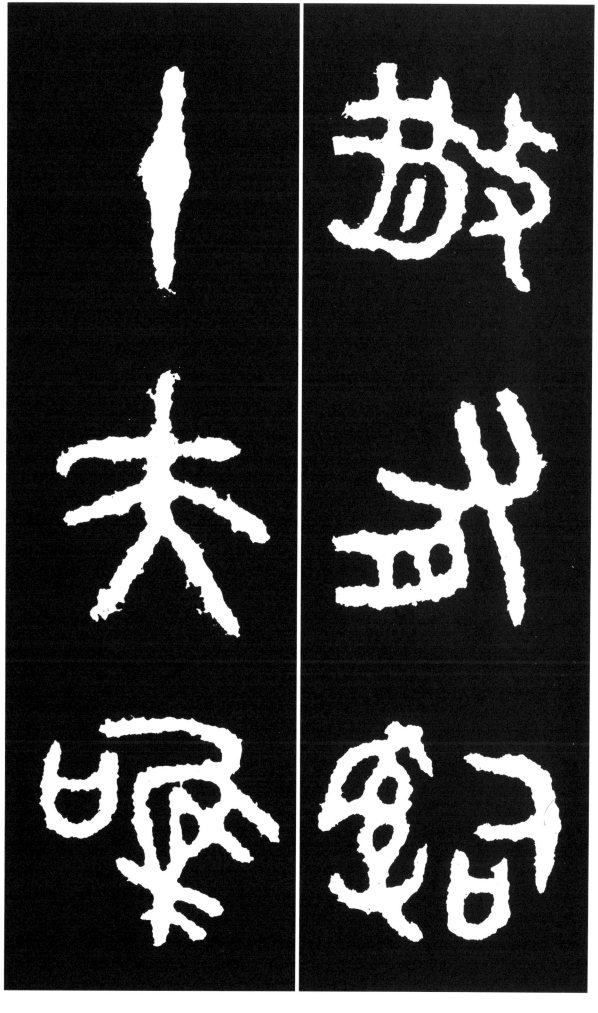

散 흩어질 산
有 있을 유
嗣
※「司」(사)의 通假
字로 맡다, 관리
하다.
十 열 십
夫 사내 부

唯 오직 유

王 임금 왕
九 아홉 구
月 달 월
辰 다섯째지지 진
在 있을 재
乙 둘째천간 을

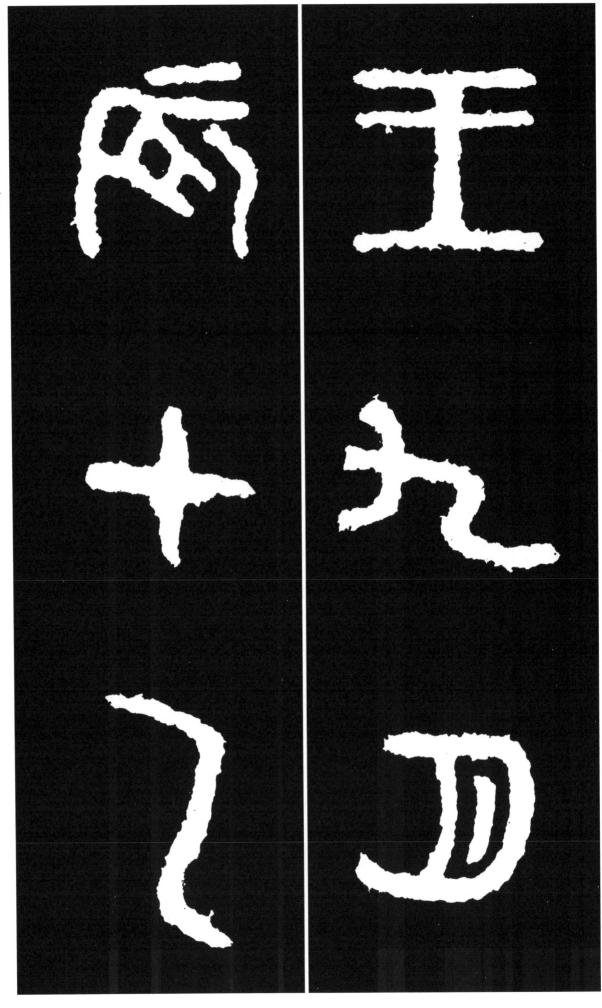

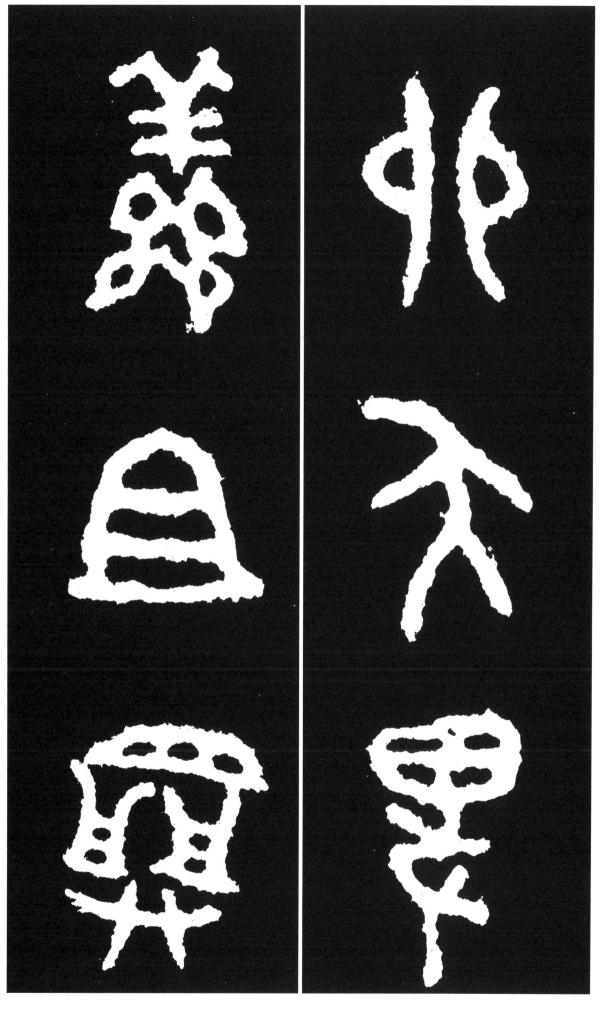

卯 네째지지묘
矢 나라이름으로
　　不明字
卑 낮을비
※「俾」(비)의 通假
　 字로 더하다의
　 뜻
鮮 고울선
且 또차

𢆶 不明字

旅 나그네 려
誓 맹서할 서
日 가로 왈
我 나 아
戕 날카로울 침
※「旣」(기)로 換讀
함
付 부칠 부

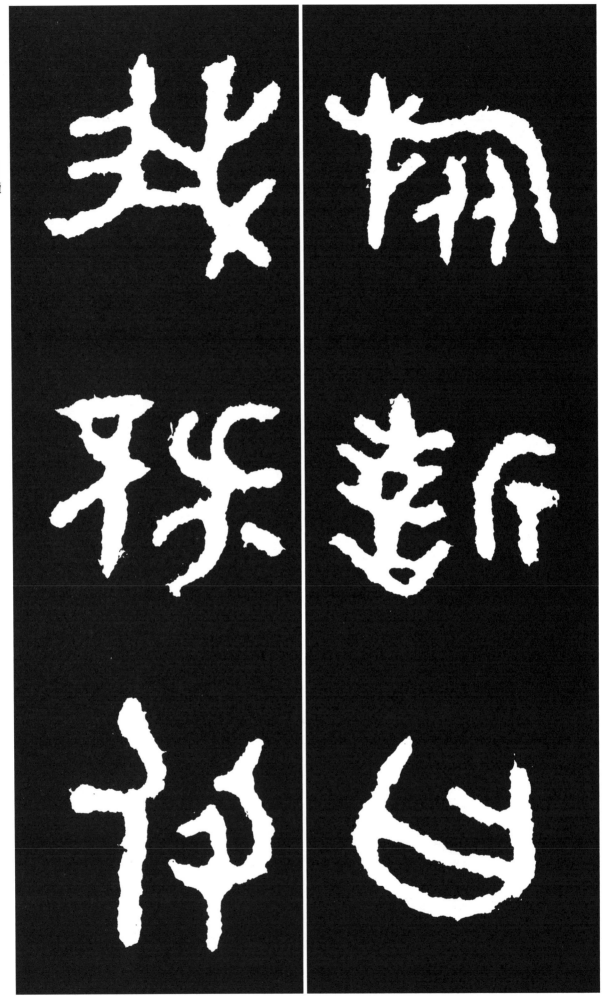

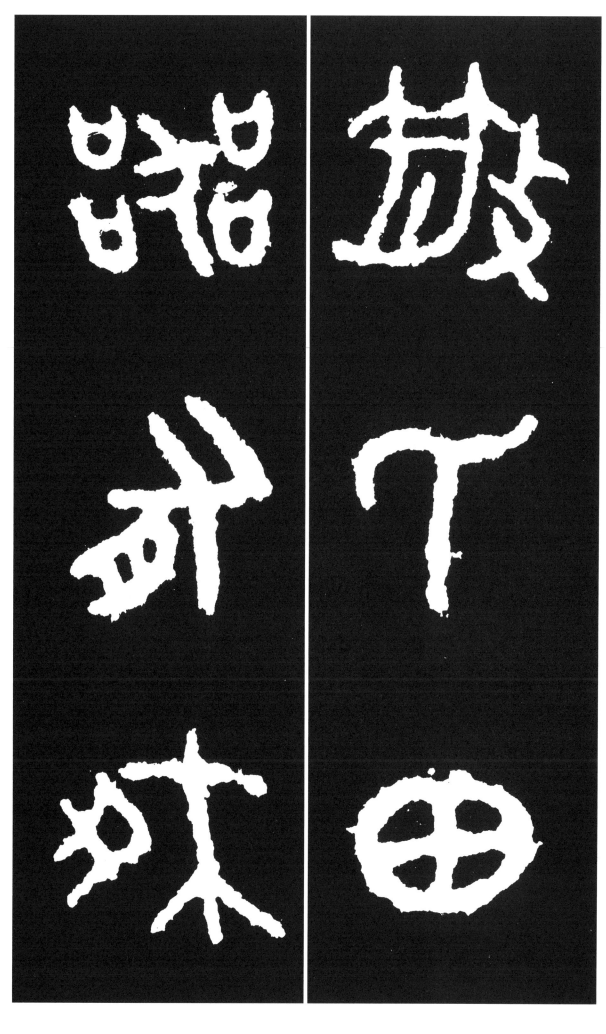

散 흩어질 산
氏 성씨 씨
田 밭 전

器 그릇 기
※「茍」(구)의 換讀
 으로 가령, 만약
 의 뜻으로 쓰임
有 있을 유
爽 상쾌할 상
※「喪」(상)의 通假
 字로 잃다, 틀리
 다.「大」의 오른
 쪽 부분 망실.
 p.62의「爽」참조

實 열매 실

余 나 여
有 있을 유
散 흩어질 산
氏 성씨 씨
心 마음 심

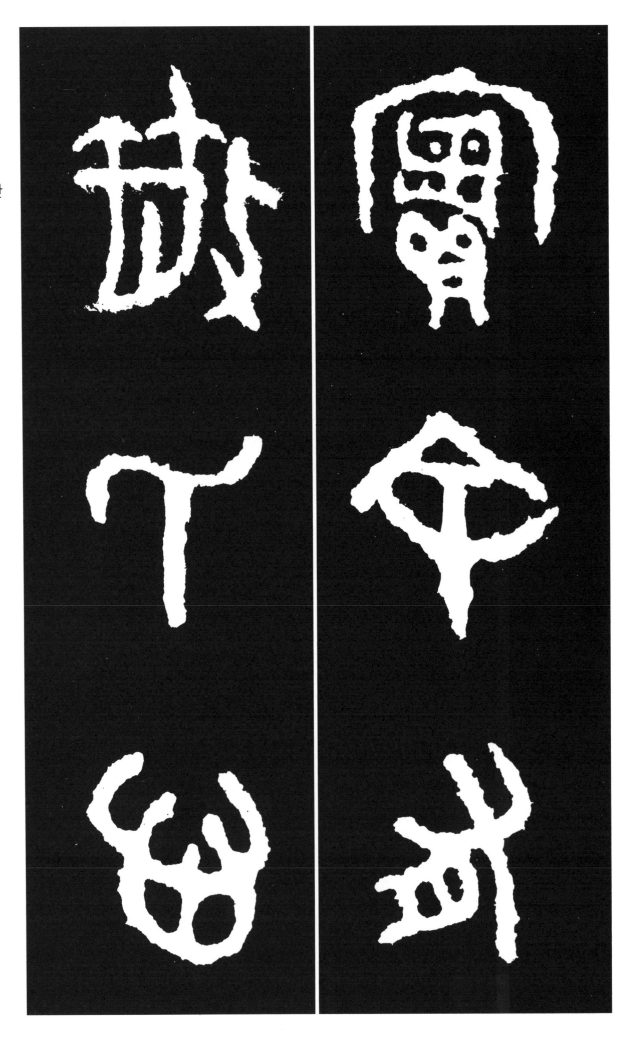

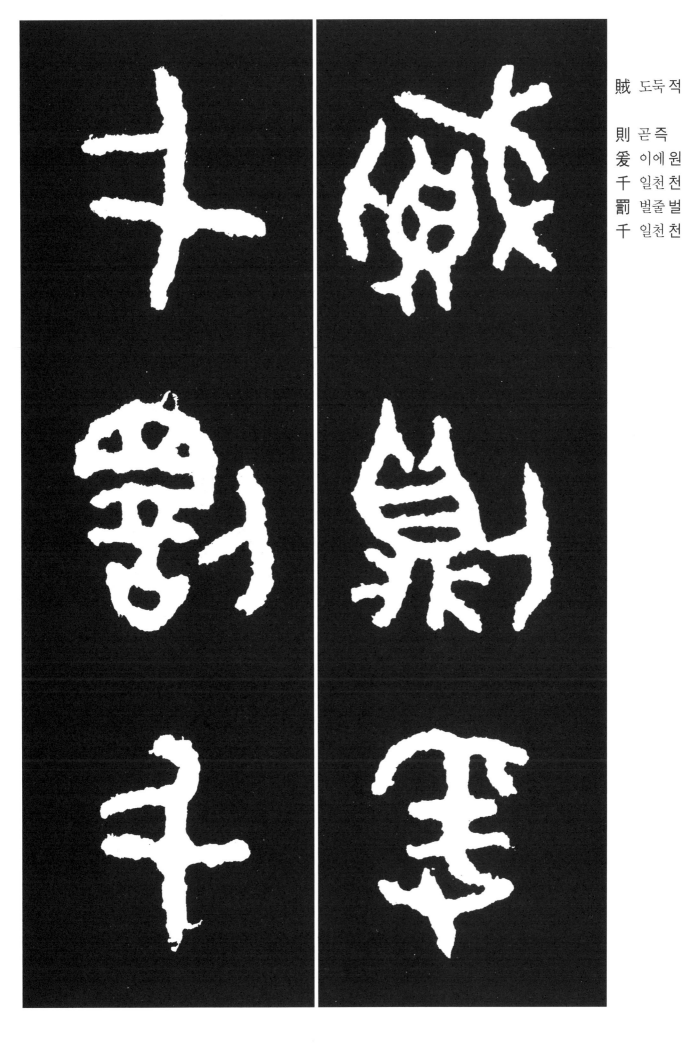

賊 도둑 적

則 곧 즉
爰 이에 원
千 일천 천
罰 벌줄 벌
千 일천 천

傳 전할 전
棄 버릴 기
之 갈 지

鮮 고울 선
且 또 차

畀 不明字

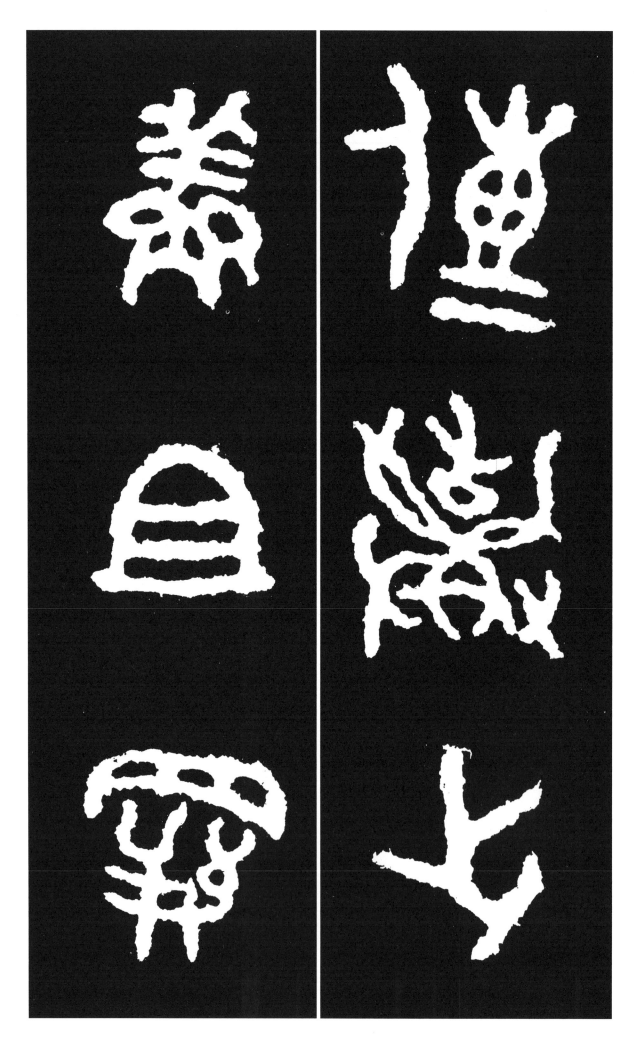

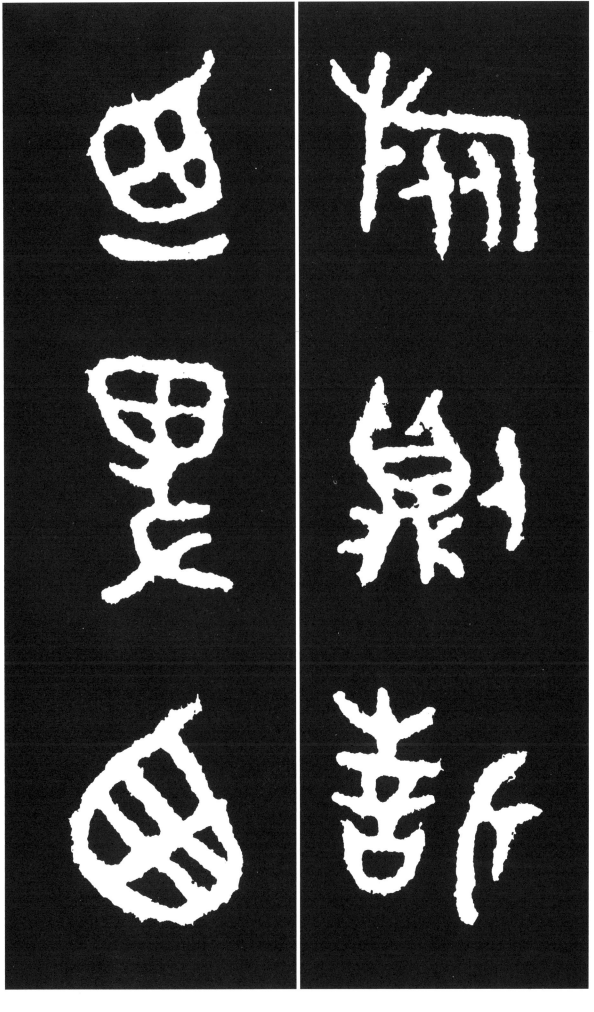

旅 나그네 려
則 곧 즉
誓 맹서할 서

洒 이에 내
卑 낮을 비
※「俾」(비)의 通假
　字로 시키다의
　뜻
西 서녘 서

宮 궁궐 궁
裏 不明字

武 호반 무
父 아비 부
誓 맹서할 서
曰 가로 왈

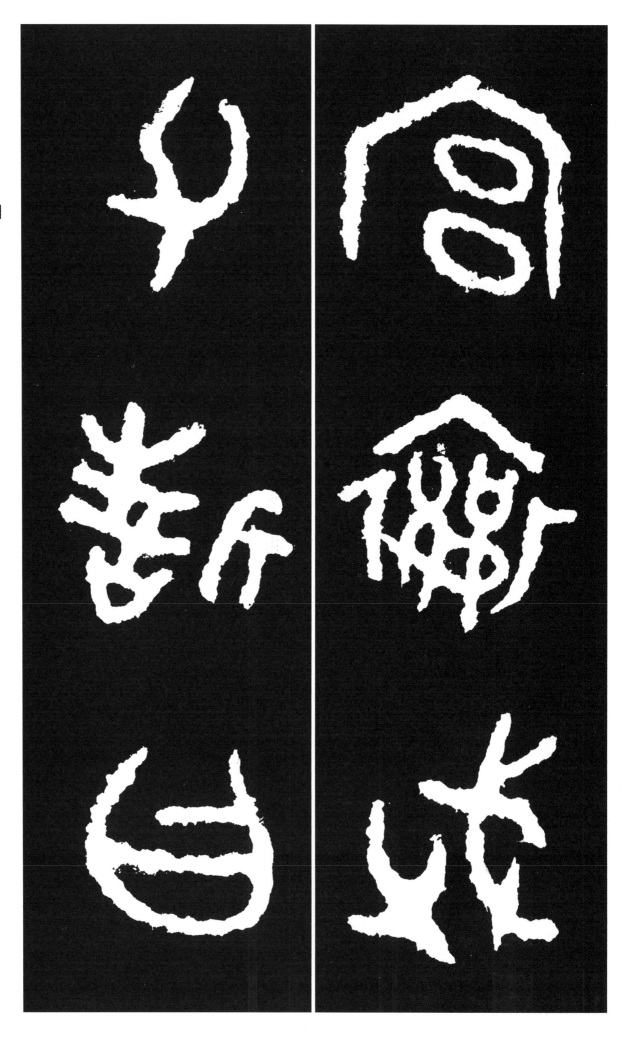

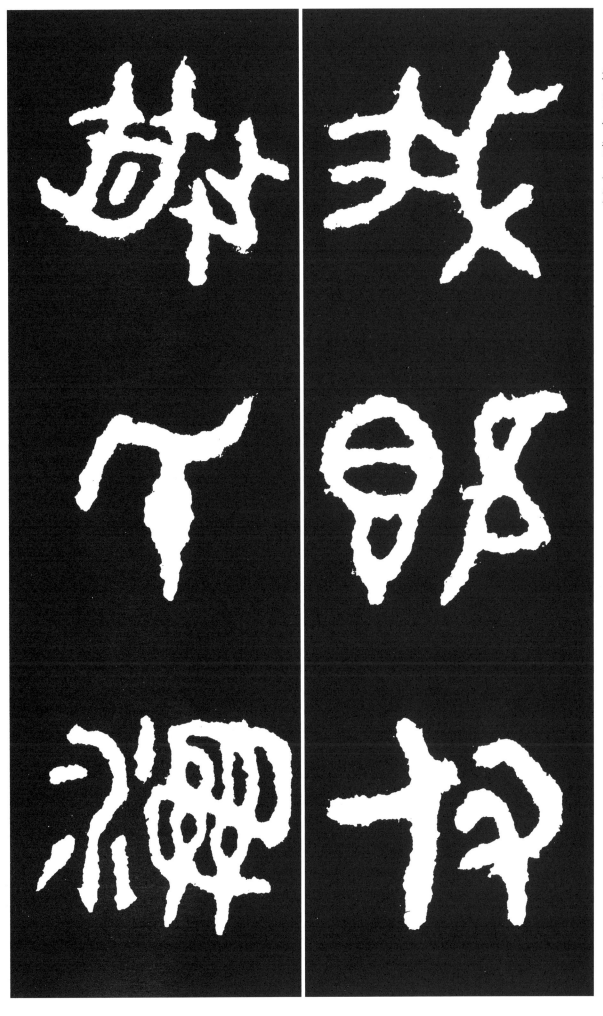

我 나 아
旣 이미 기
付 부칠 부
散 흩어질 산
氏 성 씨
濕 젖을 습

田 밭전
牆 담장
※「牆」(장)의 古文, 담
　의 뜻
田 밭전

余 나여
又 또우
※「有」(유)의 通假
　字
爽 상쾌할상
※「喪」(상)의 通假
　字로 잃다, 배상
　하다

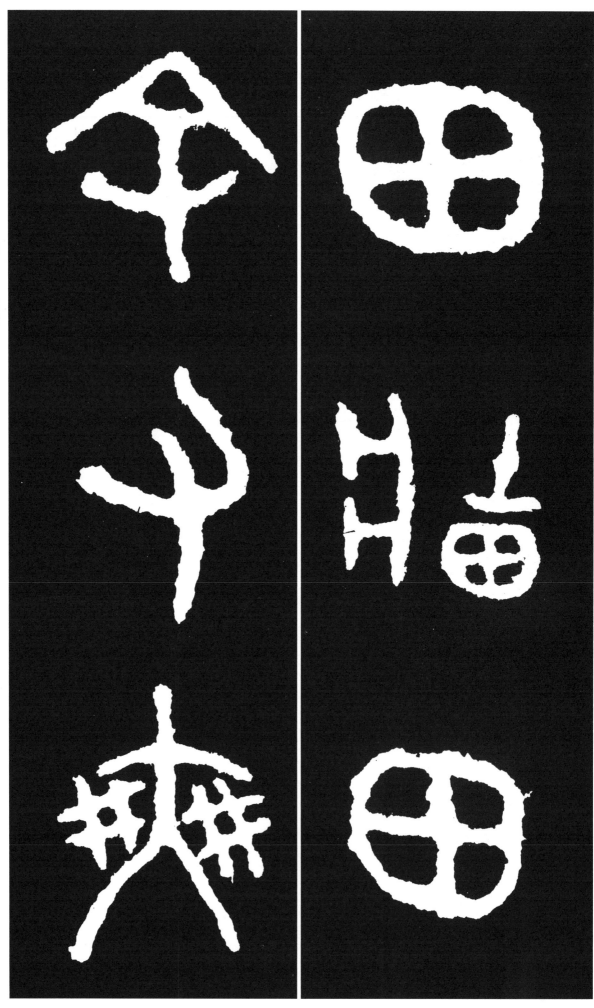

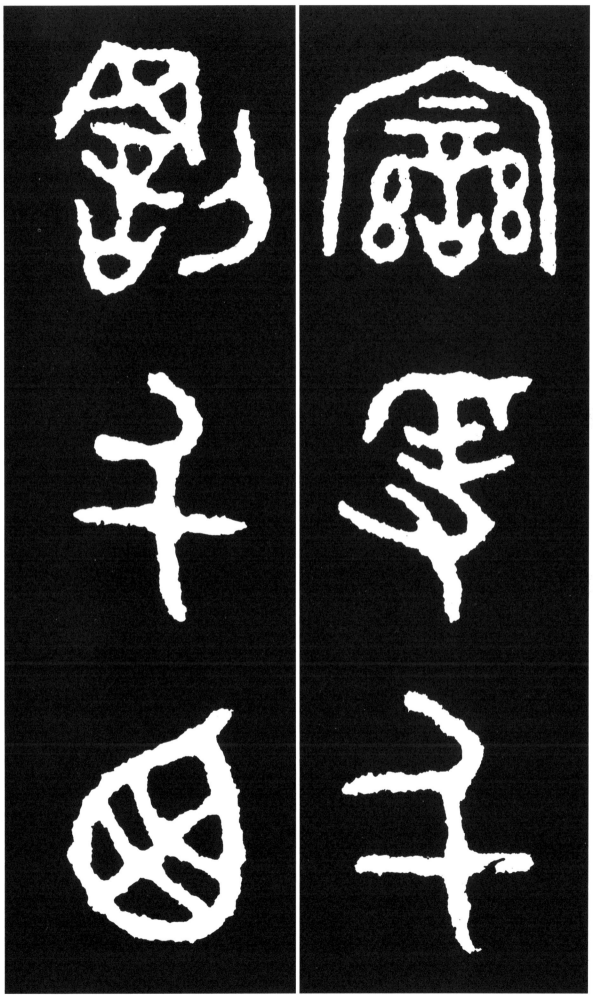

寴
※「變」(변)의 通假
字로 변화하다,
바꾸다의 의미
임.

爰 이에 원
※여기서는 화폐
단위인 「鍰」의
뜻으로 쓰임. 通
假字임.

千 일천 천
罰 벌줄 벌
千 일천 천

西 서녘 서

宮 궁궐 궁
襄 不明字

武 호반 무
父 아비 부
則 곧 즉
誓 맹서할 서

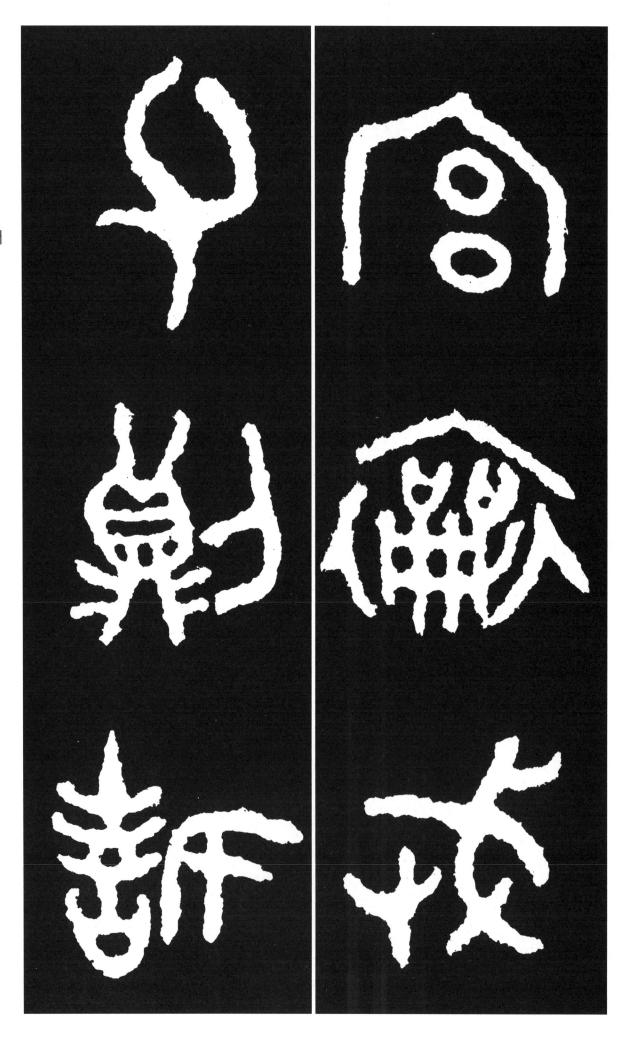

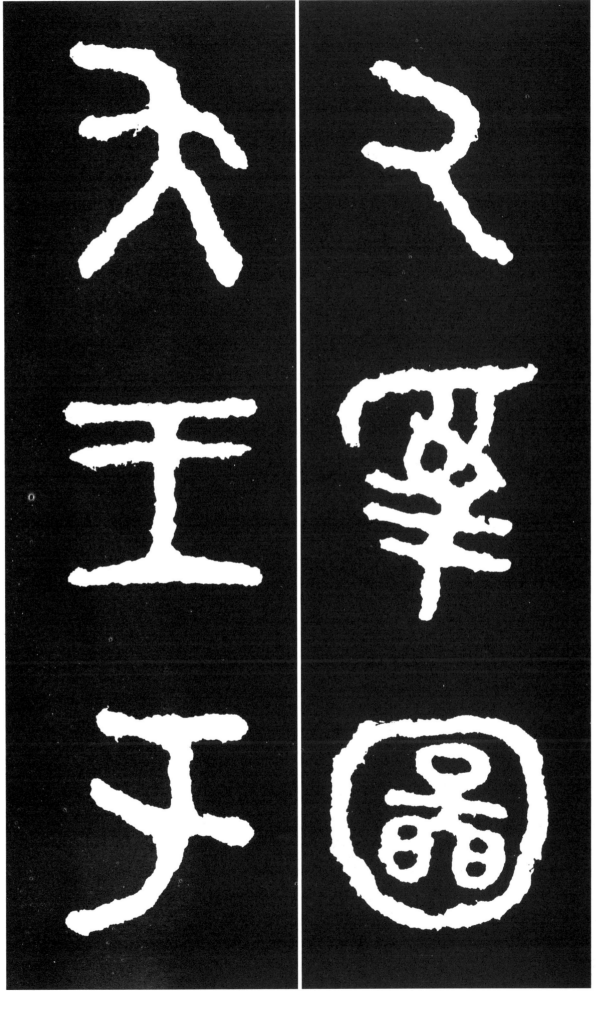

乓 그 궐
※「厥」(궐)의 初文

爲 하 위
※여기서는 주다는 「授」(수)의 의미로도 해석하기도 함. 古文에는 「受」와 「授」를 같이 쓰기도 함.

圖 그림 도

矢 不明字

王 임금 왕

子 아들 자

豆 콩두
新 새신
宮 궁궐궁
東 동녘동
廷 조정정

卑 그궐
※「厥」(궐)의 初文

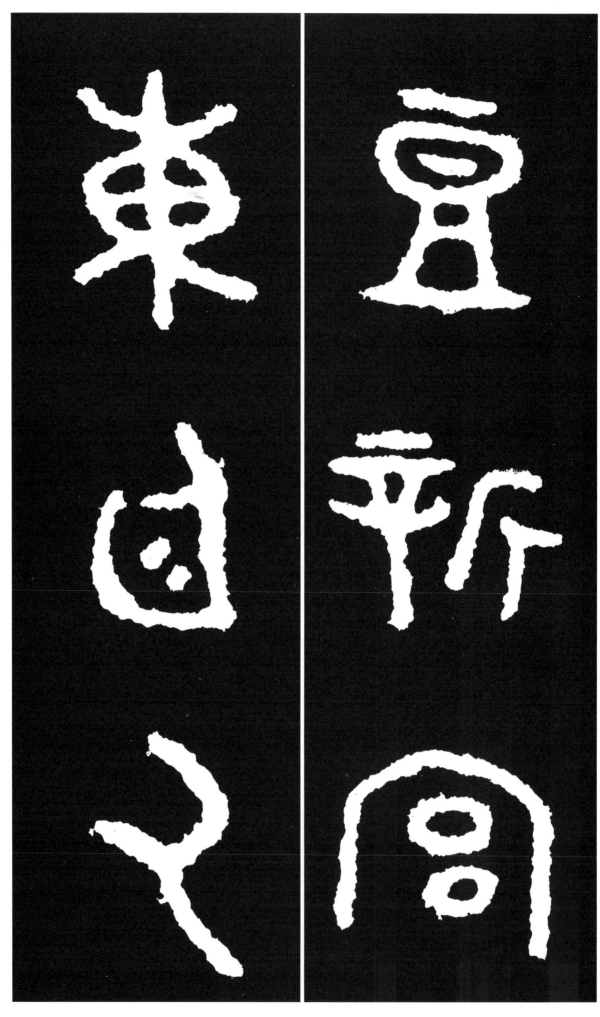

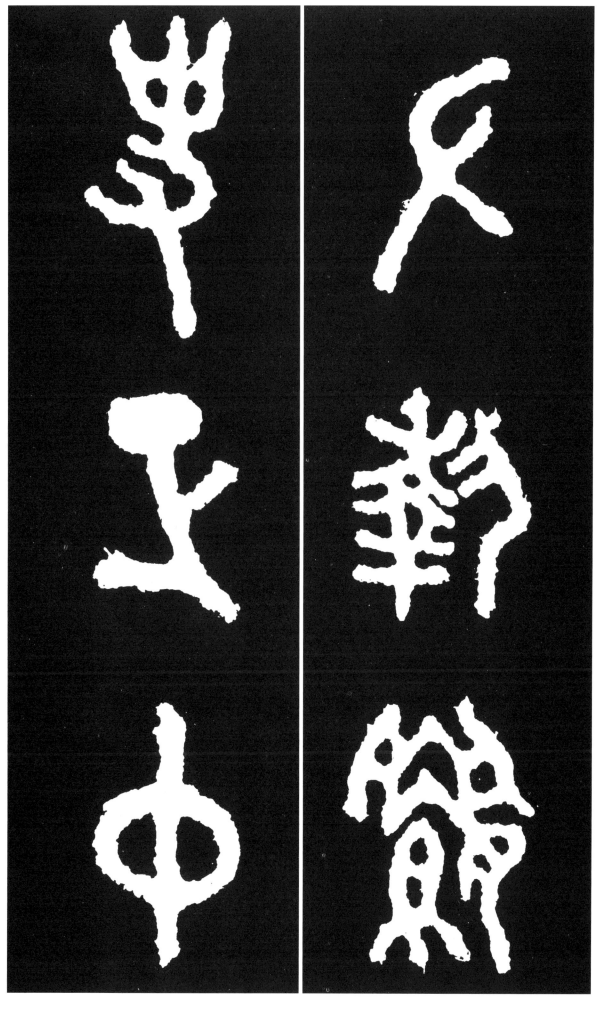

左 왼 좌
執 잡을 집
繇 옷고름 요
※「要」와 같이 쓰며
「約」또는「卷」의
의미로 쓰임

史 사기 사
正 정할 정
中 가운데 중
※「仲」(중)의 換讀
임

農 농사 농

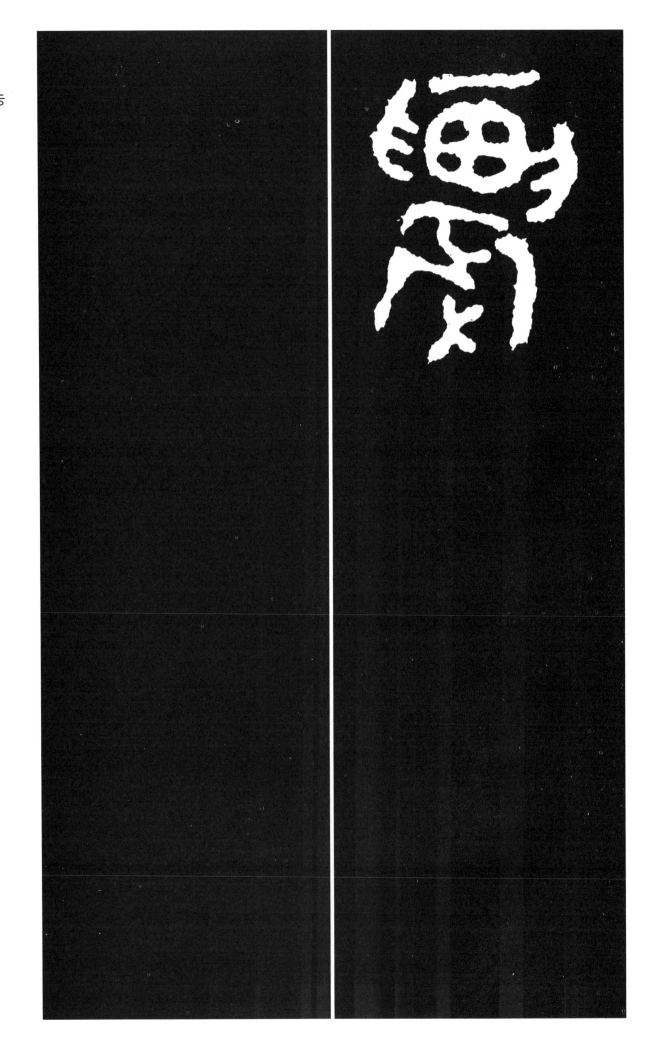

散氏盤縮小全文

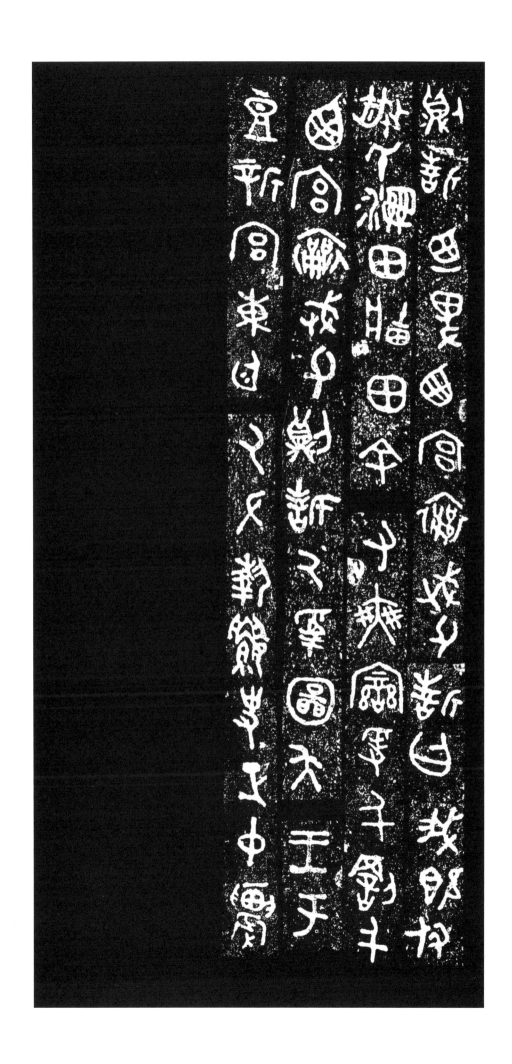

解説

《散氏盤銘文》

用矢戳（撲）散邑迺卽散用田眔（眉）自㵢（瀗）涉以南至于大沽一夆（封）以陟二夆（封）至于邊柳遄（復）涉㵢（瀗）陟雩

叡（俎）篆（灥）陜以西夆（封）于敿（播）城楮木夆（封）于芻逨（來）夆（封）于芻衍（道）內陟芻窬彖（登）于厂（岸）淵夆（封）割（諸）麻

（杆）陜陵剛麻（杆）夆（封）于單單衍（道）夆（封）于原衍（道）夆（封）于周衍（道）以東夆（封）于籽東彊（疆）右還夆（封）于眔（眉）衍

（道）以南夆（封）于䜌夆（犇）衛（衛）衍（道）以西至于堆（鴻）莫莫（墓）眔（眉）井邑田自根木衍（道）左至于井邑夆（封）衍（道）以東一夆

（封）還以西一夆（封）陟剛（岡）三夆（封）降以南夆（封）于同衍（道）陟州剛（岡）彖（登）麻（杆）降械二夆（封）矢人有嗣（司）眔（眉）

田鮮且散（微）武父·西宮襄豆人虞芳·淮嗣（司）工虎孝𠦪（龠）豐父唯（鴻）眔（眉）

人有嗣（司）刑·万（巧）凡十又（有）五夫正眔（眉）矢舍散田嗣（司）土𡐬嗣（司）馬單（單）𥊀畍（人）嗣（司）

散人小子·眔（眉）田戎·散（微）父·襄之有嗣（司）橐州京·㦷從巤凡散有嗣（司）十夫唯王九月辰在乙卯矢

卑（俾）鮮且舁旅誓曰我𢓊（既）付散氏田器有爽實余有散氏心賊則爰千罰千傳棄之鮮且舁旅則誓洒卑（俾）

西宮襄·武父誓曰我𢓊（既）付散氏濕田牆（牆）田余又（有）爽𠻕（變）爰千罰千西宮襄武父則誓嗥（厥）爲圖矢王子豆

新宮東廷嗥（厥）左執䋣史正中（仲）農

p.10~16

用矢 戜(撲)散邑. 迺卽散用田. 嶺(眉)自瀗(瀗)涉以南. 至于大沽. 一弄(封). 以陟. 二弄(封). 至于
邊柳. 逴(復)涉瀗(瀗). 陟雩. 叙(俎)𥃩(邍)陕.

矢(?)이 散(산) 지역을 침략하였기에 이에 그 농지를 돌려준다. 眉지역 瀗水(헌수)를 건너서,
남쪽으로 大沽(대고)에까지 이르는데, 그것이 첫 경계이고 또 높이 올라가면 두번째 경계는
邊柳(변류)에까지 이른다. 다시 瀗江(헌강)을 건너서 雩(우)를 넘어가면, 邍陕(원미)에 이른
다.

주 • 用(용) : 쓰다 이나 여기서는 因의 뜻인 ~때문에, ~에 따라로 해석함이 통설이다.
• 矢 : 서주의 작은 나라 이름으로 지금의 陝西省 武功일대로 추정한다.
矢(화살 시), 夭(일찍죽을 요)와 비슷하나 다른 字로 머리가 갸우뚱한 것을 본뜬 머리기울 녈로
대다수 해석하고 있다. 여기서는 나라이름으로 본다.
• 戜(撲)(박) : 음성이 '㸓(박)'으로 '薄(엷을 박)'이나 王國維의 주장에 따라 치다, 침략하다
는 뜻으로 해석한다.
• 散(산) : 西周시기의 작은 나라 이름으로 陝西省 寶鷄縣 일대와 陳倉 동남일대 지역으로 추정한다.
• 卽(즉) : 반환하다는 뜻으로 쓰임.
• 嶺(眉)(미) : 학자들마다 견해가 크게 다르다. 중문부호로 인해 두 글자로 보기도 하고 古文에
는 眉(한 글자)로 풀이하고 있는데 여기서는 '世界'의 의미로 지역을 이른다. 郿郿(미미) 또
는 履履(리리)로두 글자로 해석한 것들도 있다.
• 瀗(瀗)(헌) : 물 이름을 이르는 것으로 斜水에 해당하는 것으로 추정하고 있다.
• 弄(封)(봉) : 丰+++의 모양으로 封의 通假字 또는 異體字로도 보는데 문맥상 토지의 경계를 뜻
한다.
• 大沽(대고) : 큰 호수인 沽湖(고호)로 해석한다.
• 邊柳(변류) : 지명으로 해석함.
• 陟雩(척우) : 雩(우)는 '越'의 의미로 경과하다는 의미로 산이나 높은 언덕을 오르다는 뜻.
• 𥃩(邍)陕(원미) : 넓은 언덕의 뜻인 邍(원)의 古字로 보고, 陕는 古字로써 불명자로 음은 '미'
로 하고 땅이름으로 추정. 漢代땅인 美陽縣과 연관지어 추정할 뿐이다. 지명을 뜻한다.

p.16~27

以西. 弄(封)于敫(播)誠(城). 楮木. 弄(封)于芻逨(來). 弄(封)于芻衜(道)內陟芻𡘊(登)于厂(岸)淵. 弄
(封)剗(諸)麻(杆)陕陵. 剛麻(杆). 弄(封)于單(單)衜(道). 弄(封)于原衜(道). 弄(封)于周衜(道). 以東.
弄(封)于𥂍東彊(疆). 右還. 弄(封)于嶺(眉)衜(道). 以南. 弄(封)于㸙逨(來)衜(道). 以西. 至于㩁(鴻)
莫(墓).

西쪽으로는 播城(파성)과 楮木(저목)에 이르기까지 경계가 되며, 芻逨(추래)와 芻衒(추도)안 쪽까지가 경계가 된다. 芻山에 올라서 岸淵(안연)에 까지 오르면 여러나무 울창한 陝陵에까지 경계로 삼는다. 剛杆을 넘어서, 單道, 原道, 周道를 봉토를 쌓아서 경계로 삼는다. 東으로는 羿 동쪽 끝 지역을 경계로 삼고, 오른쪽을 돌아서 眉(미)땅에 있는 道路를 경계로 삼는다. 南으로는 嶜와(?)의 道路를 경계로 삼고, 西로는 鴻땅의 墓地에까지 이른다.

• 敤(播)諴(城)(파성) : 지명이름으로 攴(칠복)과 "扌"가 서로 통한다.

• 楮木(저목) : 지명으로 추정

• 芻逨(추래) : 芻(추)는 산이름으로 쓰이고 逨는 "멀리 오다" 라는 뜻으로 古文에서는 같이 來 의 뜻으로도 쓰였다.

• 芻衒(추도) : 衒은 辵+臽(퍼낼 요)의 合字인데 衒와같이 '道'의 이체자이다.

• 厂(岸)淵(안연) : 지명으로 쓰임. 厂은 岸의 初文이다.

• 剸(諸)麻(杆) : 겹겹이 여러나무로 쌓인 나무들로 보는데, 剸는 屠(잡을 도)의 古字로 보고 諸 (모두 제)의 환독으로 본다. 麻은 杆(나무이름 간)으로 환독한다.

• 單道, 原道, 周道(단도, 원도, 주도) : 고을의 각각 이름을 뜻함. 道는 도로의 뜻임.

• 羿東彊(?동강) : 羿는 불명자이며 彊은 疆(지경 강)의 환독이다. 같은 뜻으로도 씀. 곧 ~라는 마 을의 동쪽 경계라는 뜻이다.

• 嶜逨道(?래도) : 嶜은 谷과 出의 합자인 계곡의 뜻으로 추정하기도 하고 발음이 諸인 계곡의 뜻 으로도 추정한다. 不明字이며 夆도 逨와 비슷하나 불명자이다. 곧 계곡의 길로 해석한다.

• 雃(鴻)莫(墓)(홍묘) : 鴻이라는 묘지 또는 지명으로 추정하는데 雃은 鴻의 古體이며 莫은 저물다 의 뜻으로 墓(묘)로 환독하고 있다.

p.27~34

巤(眉)井邑田. 自根木衒(道). 左至于井邑. 弄(封)衒(道). 以東. 一封弄(封). 還以西. 一弄(封). 陟剛 (岡)三弄(封). 降以南. 弄(封)于同衒(道). 陟州剛(岡)舂(登)麻(杆)降械. 二弄(封).

眉지역의 井邑토지는 根木(랑목)의 도로로부터 좌측으로는 井邑(정읍)에 이르는 곳까지이고 이 도로를 경계로 삼는다. 東으로는 한 경계가 있는데, 西쪽으로 돌아서도 한 경계가 있다. 산 등성이를 올라가는 곳도 세번째 경계가 있고, 南으로 내려와서 同道에 까지를 경계로 한다. 州의 산등성이로 올라가서 다시 杆(간)으로 올라갔다가 械(역)땅으로 내려오는 곳을 두 경계 로 삼는다.

※이상은 矢이 침범하여 관할하던 散의 땅을 돌려줄 때의 지역경계를 서술하고 있음

• 井邑(정읍) : 眉땅에 속해 있던 것으로 다시 散나라로 반환된 지역이다.

- 根木道(낭목도) : 낭목이라는 도로의 이름.
- 剛(岡)(강) : 여기서의 剛(강)은 문맥상 岡(산등성이 강)으로 환독한다.
- 州(주) : 고을 이름 또는 지명으로도 보임. 곧 州岡, 州邑으로 볼 수 있다.

p. 35~44

矢人有嗣(司)賸眉田. 鮮且・散(微)・武父・西宮襄. 豆人虞丂(巧)・彔・貞・師氏右省. 小門人
譖. 原人虞芍・淮. 嗣(司)工虎考(孝)・龠(龠)豊父. 堆(鴻)人有嗣(司)刑・丂(巧). 凡十又(有)五夫正
賸(眉). 矢舍散田.

矢나라 眉땅의 관리하는 자가 있는데, 鮮且(선차)・微(미)・武父(무부)・西宮襄(서궁?)이다.
豆邑의 사람으로 山林을 담당하는 관리로는 丂(巧)・彔(록)・貞(정) 세사람이고 우두머리는
右省(우생)이다. 小門지역의 사람인 譖(와)와 原지역의 산림담당자인 芍(잉)・淮(회), 司工인
虎孝(호효)・龠豊父(약풍부)와 鴻지역의 사람인 刑・巧 모두 15名이 眉(미)지역의 땅을 定하
여 矢나라가 散의 토지를 주노라.
(15명은 田官이 4명이고 두읍산림관원 3명, 사씨 1인, 소문인 1인, 원읍산림인 2인, 사공 2인,
홍읍관리 2인임)
※이상은 침략하여 관리하던 땅의 반환때 땅을 定한 관리들의 이름이다.

주 • 西宮襄(서궁?) : 西宮은 성명이고 襄은 衣+龠(약)으로 보이거나 또는 襄으로 추정하기도 하나
 不明字이다.
- 豆人(두인) : 豆邑땅의 사람이라는 뜻
- 虞(우) : 산림을 관리하는 관리의 직명
- 師氏(사씨) : 무관의 우두머리이고 古省은 人名이다.
- 丂(巧) : 「巧」의 古文인데 考로도 추정하고 있다.
- 小門人(소문인) : 官職名 또는 지역이름으로 추정하고 있으며 譖는 人名이다.
- 原(원) : 邑名
- 芍・淮(잉・회) : 人名
- 司工(사공) : 古代 土地와 民事를 담당하던 관명으로 뒤에 漢代부터는 空으로 바뀌었으므로 司
 空으로 해석한다
- 虎孝(孝)(호효) : 人名인데 孝는 孝로 보는 견해가 많이 이에 따름
- 龠(龠)豊父(약풍부) : 龠은 龠의 古文으로 음악을 담당하는 龠師임.
- 堆(鴻)人(홍인) : 鴻땅의 사람
- 刑・丂(巧)(형・교) : 人名으로 2人임
- 正(정) : 定하다는 뜻으로 쓰임

p.44~53

嗣(司)土. 苹𤴽. 嗣(司)馬單(單)畀. 邶人嗣(司)工駖君. 宰遽(德)父. 散人小子虞(眉)田戎・敚(微)父
. 敎㒷(棄)父. 襄之有嗣(司)橐・州京・攸從詈. 凡散有嗣(司)十夫. 唯王九月辰在乙卯.

司徒인 □□와 司馬인 單□, □邑 사람 司空인 駖君(?군)과 宰의 직책인 德父(덕부)와 散땅의
사람인 관원으로 眉眉땅은 戎(융)・微父(미부)와 敎育직책을 맡고 있는 㒷父(구부)와 襄땅의
관리인인 橐(표)와 州땅의 京(경)과 攸從詈(숙종?)이다. 散나라의 관리는 모두 10명이다. 때
는 周 厲王 9월 乙卯(을묘)때의 일이다.
(사도 사마 사공 3명, 宰의 직책인 1인, 散땅 관원 3인, 襄땅 관리 1인, 州 땅의 2인)
※이상은 散나라에서 옛 땅의 경계를 확인한 관리들의 이름이다.

주 ・嗣(司)土(사토) : 관직명으로 周代 교육을 맡던 벼슬의 이름으로 司徒를 말하는데 漢代에 徒로
　바꿨다. 三公의 하나.
・司馬(사마) : 관직명으로 周代에 주로 軍事를 맡아보던 벼슬로 漢代에 三公의 하나임.
・司工(사공) : 관직명으로 周代에 土地와 民事를 담당하던 관리로 漢代에는 空으로 바꿨다. 司空
　을 뜻함.
・單畀(단?) : 人名으로 不明.
・邶人(?인) : ~의 사람으로 不明.
・駖君(?군) : 駖은 馬+京의 合字이나 不明字임.
・宰(재) : 관직이름으로 의식, 群吏의 職事를 행하는 직책. 大臣.
・小子(소자) : 여기서는 屬官의 범칭으로 추정됨.
・㒷(棄)父(구부) : 人名으로 보임.
・襄・州(양・주) : 두 곳 모두 땅이름.
・橐(京)(경) : 人名.

p. 53~68

矢卑(俾)鮮且. 𢦏旅誓曰. 我旣(旣)付散氏田. 器有爽實. 余有散氏心賊. 則爰千罰千. 傳棄之. 鮮
且・𢦏旅則誓. 迺卑(俾)西宮襄・武父誓曰. 我旣付散氏濕田牆(牆)田. 余又(有)爽𡪵(變). 爰千罰
千. 西宮襄・武父則誓. 氒(厥)爲圖. 矢王于豆新宮東廷. 氒(厥)左執縷史正中(仲)農.

矢나라는 鮮且・𢦏旅(?족)에게 서약을 말하도록 하였다. 우리들이 散나라에게 전토를 이미
돌려주게 되었는데, 가령 실제와 같지 않다면, 우리들이 散나라를 해치는 마음을 가진다면,
곧 千의 벌금을 물것이니, 널리 전하여 그런 일이 없도록 하겠노라. 鮮且・𢦏旅가 즉시 서약
하였다. 또 西宮襄(서궁?)과 武父에게 서약을 말하도록 하였다. 우리들이 이미 散나라에 습지

의 토지와 牆田을 주었는데, 우리가 다른 변화(차이)가 있다면, 곧 干의 벌금을 물것이라. 이에 西宮襄(서궁?)와 武父(무부)가 곧 서약을 하였다. 이에 豆邑에 있는 新宮의 東廷에서 矢王에게 지도를 주었다.(天子의 使者가 중간에서 준것) 그리고 그 부본은 太史의 우두머리인 仲農(중농)이 보관하노라.

주 • 卑(俾)(비) : 의 通假字로 보아 ~을 시키다. 하게하다의 뜻.

• 我(아) : 나, 또는 여기서는 우리나라가로 해석됨.

• 散氏(산씨) : 散땅의 씨족들. 여기서는 씨족공동체로 여기며 상대를 낮추어 지칭하는 듯함.

• 器(기) : 器(그릇 기)는 여기서는 苟의 환독으로 봄. 가령, 만약의 뜻으로 쓰임.

• 爰(원) : 爰은 여기서 무게, 화폐 단위인 鍰(환)으로 추정함.

• 棄(기) : 포기하게 하다. 없도록 하다의 뜻.

• 牆(牆)田(장전) : 牆은 牆의 古文인데 乾으로 추정하기도 한다.

• 豆(두) : 矢(적)나라에 속해있는 邑.

• 左執縷 : 縷는 약속의 의미인 約인데 要로도 같이 쓴다. 여기서는 서류의 副本의 의미인 「卷」의 뜻이다.

• 史正(사정) : 太史의 우두머리를 뜻함.

• 中(仲)農(중농) : 太史의 우두머리의 人名. 金文에서는 仲을 中으로 通假하여 썼음.

索

引

編著者 略歷

성명 : 裵 敬 奭

아호 : 연민(硏民) 1961년 釜山生

■ 수상
• 대한민국미술대전 우수상 수상
• 월간서예대전 우수상 수상
• 한국서도대전 우수상 수상
• 전국서도민전 은상 수상

■ 심사
• 대한민국미술대전 서예부문 심사
• 포항영일만서예대전 심사
• 운곡서예문인화대전 심사
• 김해미술대전 서예부문 심사
• 대한민국서예문인화대전 심사
• 부산서원연합회서예대전 심사
• 울산미술대전 서예부문 심사
• 월간서예대전 심사
• 탄허선사전국휘호대회 심사
• 청남전국휘호대회 심사
• 경기미술대전 서예부문 심사
• 부산미술대전 서예부문 심사
• 전국서도민전 심사
• 제물포서예문인화대전 심사
• 신사임당이율곡서예대전 심사

■ 전시출품
• 대한민국미술대전 초대작가전 출품
• 부산미술대전 초대작가전 출품
• 전국서도민전 초대작가전 출품
• 한 · 중 · 일 국제서예교류전 출품
• 국서련 영남지회 한 · 일교류전 출품
• 한국서화초청전 출품
• 부산전각가협회 회원전
• 개인전 및 그룹 회원전 100여회 출품

■ 현재 활동
• 대한민국미술대전 초대작가(한국미협)
• 부산미술대전 초대작가(부산미협)
• 한국서도대전 초대작가
• 전국서도민전 초대작가
• 청남휘호대회 초대작가
• 월간서예대전 초대작가
• 한국미협 초대작가 부산서화회 부회장 역임
• 한국미술협회 회원
• 부산미술협회 회원
• 부산전각가협회 회장 역임
• 한국서도예술협회 회장
• 문향묵연회, 익우회 회원
• 연민서예원 운영

■ 번역 출간 및 저서 활동
• 왕탁행초서 및 40여권 중국 원문 번역 출간
• 문인화 화제집 출간

■ 작품 주요 소장처
• 신촌세브란스 병원
• 부산개성고등학교
• 부산동아고등학교
• 중국 남경대학교
• 일본 시모노세끼고등학교
• 부산경남 본부세관

주소 : 부산광역시 중구 해관로 59-1
　　　(중앙동 4가 원빌딩 303호 서실)
Mobile. 010-9929-4721

月刊 書藝文人畵 法帖시리즈 [02]　산씨반

散 氏 盤

2024年　4月 1日　3쇄 발행

저 자　裵 敬 奭

발행처　書埶文人畵 서예문인화

등록번호　제300-2001-138
주소　서울시 종로구 인사동길 12, 310호(대일빌딩)
전화　02-732-7091~3 (도서 주문처)
　　　02-738-9880 (본사)
FAX　02-725-5153
홈페이지　www.makebook.net

값　10,000원